点亮艺术之眼

——伟大的博物馆

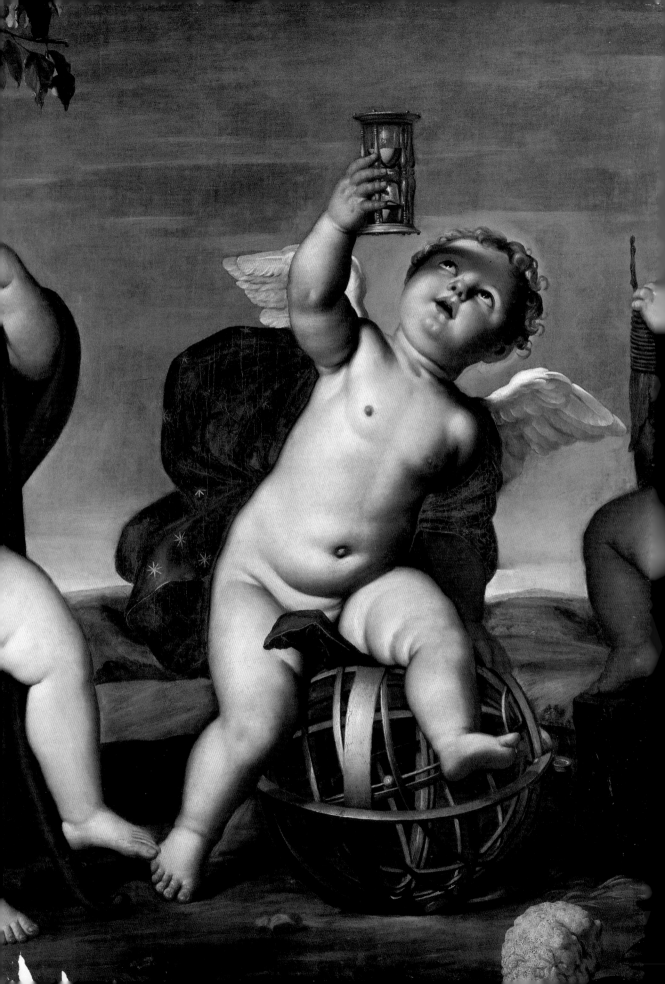

Galleria Sabauda Torino

都灵
萨包达美术馆

〔意大利〕弗朗西斯卡·萨尔瓦多里 编著

崔　月 译

译林出版社

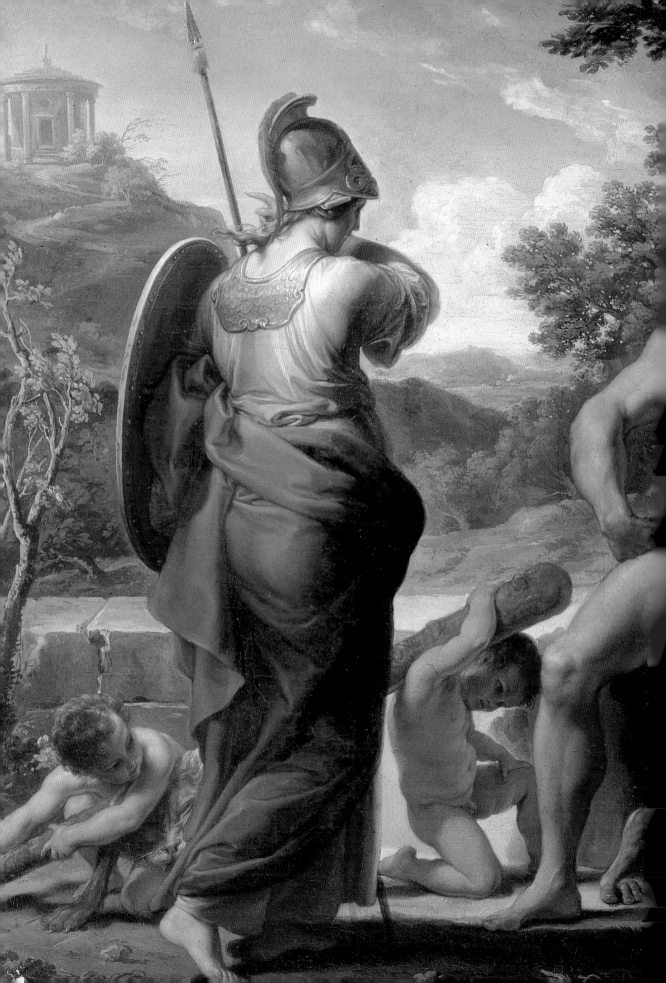

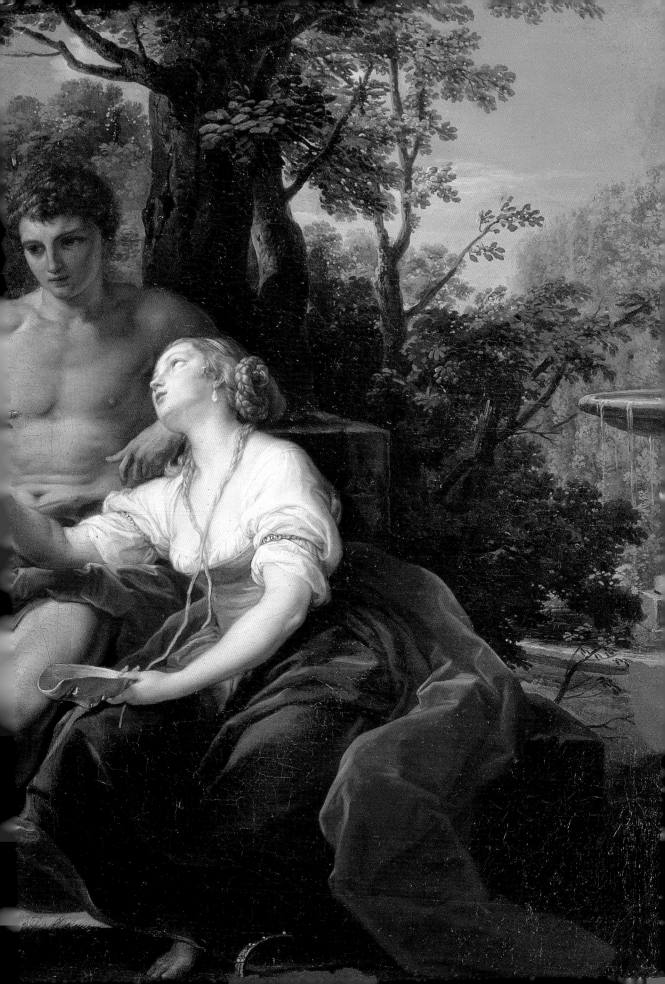

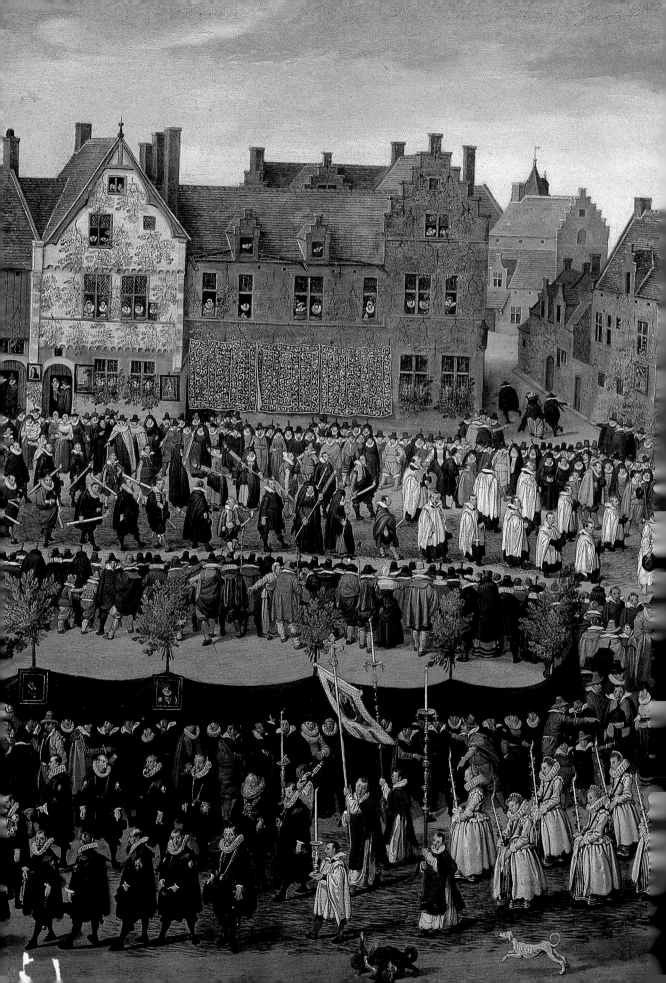

目　录

前　言

　　都灵萨包达美术馆光荣的历史将很快揭开面纱。16 世纪中期，萨沃伊人开始从收藏家行列脱颖而出。皇室记录册中就有一张在 1548 年蒂奇亚诺为埃马努埃莱·菲利贝托绘制肖像画的收据。也许这是最古老的相关文件了，也是一个良好开始的标志。16 世纪时，萨沃伊人担任哈布斯堡王朝的军事领袖，捍卫法兰德斯的土地和利益。他们在北方的停留对家族的收藏也造成了重要的影响，使得收藏中的佛兰芒绘画与日俱增，占据了重要的位置。

　　然而在 17 世纪，"萨沃伊族"的收藏原则发生了改变：在城堡的大厅、城市府邸和农村"娱乐场所"中，渐渐出现了真蒂莱斯基、切拉诺、普罗卡奇尼、莫拉佐内、谈齐奥和威尔米利奥的作品，并伴随席卷整个欧洲的卡拉瓦乔追随者的游行（特尔布鲁根，巴利奥奈，曼弗雷迪，格拉玛提卡，瓦伦丁和维尼翁）。萨包达美术馆很快展现出了特殊的内涵：向欧洲所有画派开放。

　　从萨沃伊王室的分支中，出现了一位非常有影响力的子孙。他是一位有着王室血统的王子，一位领导者，同时也是所有时代最伟大的收藏家之一：尤金·萨沃伊。尤金王子在维也纳有一座丽宫，专门存放珍贵的收藏品。尤金去世后，卡尔洛·埃马努埃莱三世（让贝洛托绘制过都灵画像的国王）宣布了他将购买这个神秘的美术馆中许多杰作的明智决定。

　　1741 年，这些作品从维也纳到达都灵，被收入王宫。作为优秀的鉴赏家，于 1799 年涌入都灵、负责"挑选"艺术品的拿破仑军士们，

偶然地把注意力集中在了尤金皇家美术馆中的荷兰作品和佛兰芒作品上，并打包把它们运往了巴黎。幸好在拿破仑时代结束后，这些作品又回到了都灵。也正是那时，卡尔洛·阿尔贝托实现了将皇室藏品公之于众的意愿。1832 年，君王将王宫和当时已在萨沃伊统治下的热那亚宫殿中的收藏品转移到了夫人宫中（例如从热那亚引入了鲁本斯的优秀作品）。从那时起，皇家美术馆通过遗赠、购买和捐赠等途径不断丰富着作品的数量。其中收入了一些珍贵的名作，如汉斯·梅姆林的《耶稣受难图》和 1866 年收入萨包达美术馆的镇馆之宝扬·凡·艾克的《圣弗朗西斯科的圣痕》。

毫不夸张地说，到 19 世纪中期，萨包达美术馆就已经被塞满了。有关当局于是决定在科学楼中为其设立新的场馆。几十年后，萨包达美术馆最终搬到了现在的地址。1930 年，美术馆又收入了工业家理查德·瓜里诺捐赠给国家的收藏品（从中世纪到文艺复兴时期的绘画和雕刻作品），这次购买使得美术馆的"身体"完整了。

然而"脑袋"还得靠绝对的杰作：凡·艾克的小画。这幅画在板上的画在美国的费城博物馆里还有一幅几乎一模一样的版本，画在贴在板上的羊皮纸上。最近，在都灵萨包达美术馆举行的一次展览中，这两幅作品放在一起展出了，以解开一直以来的疑问：到底哪幅是原本，哪幅是副本？根据对画作的技术分析和特写，这一谜底终于揭开。这两幅如此高质量的作品毫无疑问都是出自凡·艾克之手，他按照客户的要求画了两幅相同主题的作品，这在当时是非常正常的现象。

但还不止是这样。根据对都灵画的射线研究，可以发现在美国画中所没有的明显的重绘痕迹。特别是可以发现画面下方圣人脚边原来是有拖鞋的，但后来画家把它隐藏掉了。为什么？很明显：如果弗朗西斯科穿着拖鞋，就看不清他脚上的红斑了！所以最好还是去掉。

马可·卡尔米纳蒂

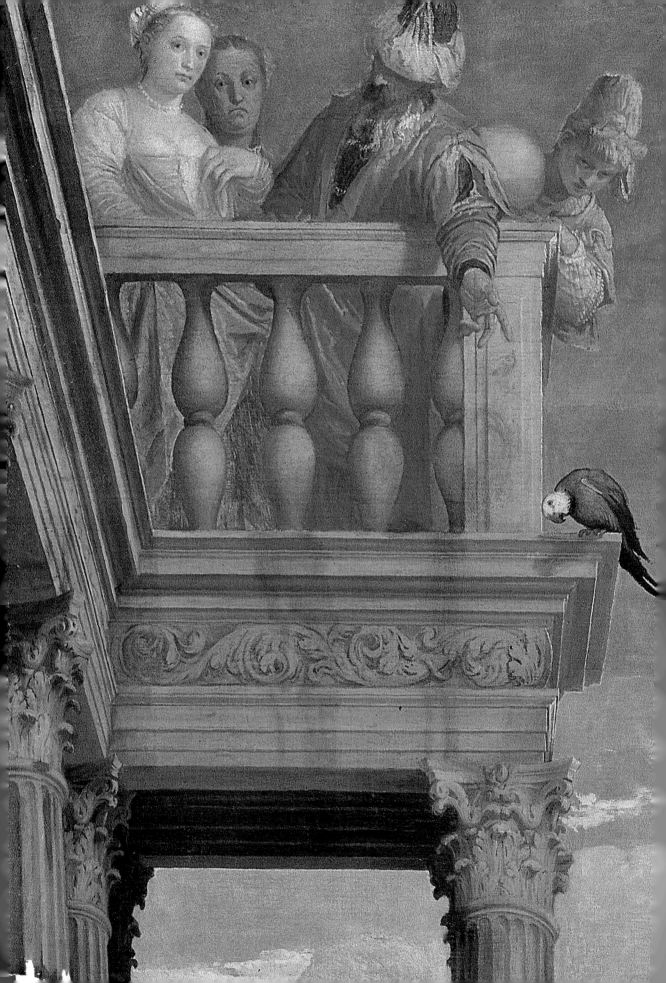

都灵萨包达美术馆

1832 年，萨沃伊首都皇家美术馆的开幕仪式在夫人宫举行，当时的馆名叫作"皇家绘画美术馆"。

该机构的诞生意味着慷慨的国王卡尔洛·阿尔贝托牺牲了一个私人的娱乐场，而增加了一个用于国民普通教育的地方。卡利尼亚诺前任王子刚登基不到一年就决定一改都灵由于过去的战争而给人的严峻而刻板的印象，因为人们普遍认为，与意大利其他王朝相比，都灵缺乏对美的鼓励与推广。如果说美术馆第一任馆长的兄弟马西莫·达泽格里奥侯爵曾把都灵称作一个"艺术像贫民窟的犹太人一样受煎熬"的地方，那么卡尔洛·阿尔贝托则希望他臣民的审美能在大师的作品中受到培养，因为"沉默的美术馆胜过最有才华的教授"，在那里，每个人都能看到指明的道路，他的本性便自然地向其靠拢。

面对雄心勃勃的文化大业，身为知识分子和著名学者的马西莫·达泽格里奥侯爵在 1832 年到 1854 年的二十年间为可美名为"他的"博物馆的整理与推广投入了大量的精力。

在有慷慨赞助的前景下，对萨沃伊时代收藏品的估值与达泽格里奥希望把都灵变成政治和文化首都的愿望密切相关。自此，工程浩大的画廊"分类"目录在 1836 年和 1846 年间出版，有四卷纸卷之多，题为《都灵皇家画廊》(第四卷的日期是假的，因为它在 1862 年才完成)。这一作品耗费的财力是相当可观的，但包括国外在内的广泛反响证实了它的重要性。一位像卡特勒梅尔·德·坎西一样著名的外国评论家曾给作者写道："对于您的作品，人们只有一种感觉，所有人都赞同，都灵皇家画廊注定是居于大型古董公司的第一列，尽管在它出现之前人们认为这个排名是已经完成了的。"然而馆长的坚定付出并不总能获得国王经济上的支持，国王在起初的热情消退

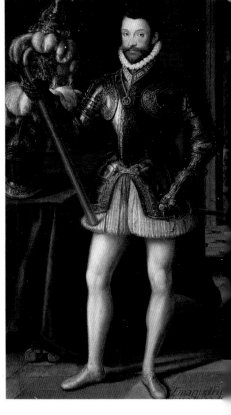

贺拉斯·维奈特
《撒丁岛之王卡尔
洛·阿尔贝托》，
1834（左图）

贾科莫·维基，
又称阿尔吉安达，
《萨沃伊的埃马
努埃莱·菲利贝
托》，1561（右
图）

后，于 1839 年强制对财政支出做了严格的限定，这便阻断了许多重要的采购，并且阻碍了达泽格里奥对文化复兴计划的实施。实际上，达泽格里奥原本打算填补美术馆中收藏的空白，即引入把理想的艺术发展"渐进"路线推向高潮的莱昂纳多、拉斐尔和"无暇的画家"安德烈亚·德尔·萨尔托的作品。

　　国王的捐赠大部分来自都灵王宫，包括至今仍然代表美术馆特征的佛兰芒和荷兰优秀的传世画作。但在伟大的文艺复兴、古典主义方面，特别是托斯卡纳的作品上，它几乎是一片空白。值得一提的是，萨沃伊公爵们的收藏品曾多次遭受战争和灾害的损害。1553 年，15 世纪和 16 世纪初的大部分绘画遗产就在萨沃伊公爵的征战中丢失或损毁，而不复存在了。新阶段的采购从 16 世纪下半叶埃马努埃莱·菲利贝托（1553—1580）的统治下开始，并在卡尔洛·埃马努埃莱（1580—1630）时期展现出更火热的势头。

从年轻时就与卡尔洛·阿尔贝托关系亲密的罗贝尔托·达泽格里奥，多次与赞助人出现意见上的分歧。这个果断而全心致力于国王交付的任务的男人，多次为国王的犹豫不决而感到失望。他们之间最大的摩擦发生在1838年，当时他想把卡尔洛·费利切于1824年购买的、用来当作在热那亚的萨沃伊居所的杜拉佐宫美术馆转移到都灵。在协议几乎达成、达泽格里奥与马尔切罗·杜拉佐公爵共同推进的时候，卡尔洛·阿尔贝托没有同意这笔特殊的费用支出，并要立即结束洽谈。于是馆长觉得所有的努力都付诸东流了。失望是巨大而苦涩的。在1820年8月20日达泽格里奥写给乔瓦尼·罗西尼的一封信里这样写道："他砸钱像砸碳一样，时而用来毁掉伟人的纪念碑，时而用希腊饰品玷污17世纪的建筑，时而做出其他类似的壮举，与此同时却让艺术因得不到宣传而流失，让学院因缺少教授而关闭，他任凭原本就所剩无几的、象征着过去荣耀、包裹着赤裸裸的意大利的纪念碑被剥去，只是向外国证明，我们不仅不能创造出这样的作品，而且无力欣赏。"作为对没有谈成的生意的部分补偿，国王承诺将拨出20万里拉，于是侯爵重新联系购买一幅拉斐尔未完成的作品、一幅莱昂纳多的半身像、一幅巴尔托洛梅奥·德拉·波尔塔的作品以及一幅安德烈亚·德尔·萨尔托的作品。但又一次，国王的拨款没有到位，馆长又一次白忙活了一场。

　　这时，达泽格里奥公开地面对令人无法接受的"祖国经济热情"，不遗余力地抨击那些鲁莽地把资金投入到没有价值的项目中的行为。随后他又发起了一次热烈的宣传运动（由达泽格里奥本人领导）。1842年，皇室出于安抚公众的意愿，侯爵仓促购买了被他生动地称之为"垃圾"和"骗子"的古董家兼雕刻家安杰洛·宝诗龙的收藏。多年来，达泽格里奥与财政部长卡萨蒂分歧严重，并且始终难以让自己作为学者、馆长和守旧派的想法得到理解：通过对部门——或者被他称之为"参议院和美术馆致命组合体"的所有调查结果表明，两个机构由于环境不兼容无法继续共存，这让达泽格里奥最后辞去了参议员的职务。1851年，他把对美术馆的辩护推入了高潮，在在座的全体苏巴尔比尼参议员面前，公开抨击漠视艺术作品保护的危

险："过不了几年，先生们，这些法国军队从我们手中夺走的、我们和我们的盟军抢回的艺术瑰宝，都将不复存在。我们的忽视将造成的损失是时间的镰刀、敌人的铁蹄或者阿尔卑斯山的双通道都不能企及的。那么，在最后遗留的杰作上，在两个铭文：都灵的使臣和发自巴黎之后，一只复仇的手将写下以下铭文：都灵参议院大楼的专家！"然而，没有人听他的言辞，1854 年 12 月，罗贝尔托痛苦地把馆长的位置交给了他的兄弟马西莫，马西莫在任至 1866 年。

1860 年 6 月 24 日，维托里奥·埃马努埃莱二世把美术馆献给了国家，随后该机构更名为"国家皇家美术馆"。在开馆的二十八年间，博物馆内的收藏品最后增加到了 80 件：于是需要找到一个更合适的地方。在经过各种假设后，1863 年，教育部宣布将其迁移至科学院大楼三楼（1678 年瓜里尼设计），具体在两年后实施。在马西莫·达泽格里奥的领导下，美术馆收入了法莱蒂·迪·巴洛罗侯爵的宝贵遗产，并购进了许多重要的画作，如菲利皮诺的《托比亚斯》，伯格诺尼的两幅小画以及高登齐奥·法拉利的许多作品。

很多年间，美术馆都要在这个新的但却不合适的场所里做着规划。与皮埃蒙特大区另一个大博物馆——埃及博物馆相比，它的空间并不足以陈列所有的作品，并且灯光和温度的条件也都未达到最佳。1876 年，普林西比阿曼路上分馆的开设终于扩大了美术馆的展览厅。自此，美术馆的重大变化多涉及作品的整理和编目。在这段时期，亚历山德罗·宝迪·维斯梅在他领导的三十多年间（1888—1923）做出了重要的贡献：收藏品按照严格的语言学标准登记，并于 1899 年出版了至今为止仍十分珍贵的《都灵皇家美术馆目录》，他对作品进行了一次彻底的检查，减少了某些按照主题和层次对作品进行的不适当的细分（如"花果"厅和"杰作"厅）。

在随后几任领导人的带领下，随着博物学的演变，陈列标准也发生了变化。1932 年，在美术馆成立的百年之际，皇家美术馆再次更名，更名为最终的萨包达美术馆，这很明显是为了突出其皇室收藏的特点。关于更换场所的讨论（曾多次提到将其迁移至瓦伦蒂诺城堡）却没有结果，而且政治局势的急转直下让博物馆不得不在

1939年8月对外宣称因缺乏人手而关闭，而实际上这是应对危险情况的预防措施。第二次世界大战期间，博物馆的收藏被拆分开来，运到了被认为更安全的地方：画框运到了科学院的防空洞；印刷品和装饰品运到了卡里尼亚诺宫；油画运到了摩德纳的圭利亚城堡，后于1944年转运到贝拉岛由波拉米家族保管。同年，这些画作由42个木箱、5个锌箱和7个滚筒装运，最后回到了都灵。1947年，美术馆重新对外开放。

　　20世纪50年代初，对美术馆进行了重要的扩建和改造工作。建筑师皮耶罗·圣保罗莱斯负责美术馆的空间设计，他通过对一楼的创新，成功完成了让展览空间增加一倍的艰巨任务。美术馆新的整顿在1959年完成，期间不乏停工和严重的经济困难；值得强调的是，就像工期一样，设计师和当时的馆长诺埃米·歌布瑞利之间的辩论也时而暂停，时而活跃，但总是卓有成效。馆长诺埃米不仅撰写了目录《萨包达美术馆·意大利的艺术大师》（1971），还清楚地列出皮埃蒙特艺术大师的意愿，用诺埃米的话来说："我们的艺术是一种边界艺术，要按照它典型的表达方式来欣赏。在15世纪，它与意大

利艺术鲜有关联，而与阿尔卑斯山外的艺术拥有更多的共鸣。"这种"地方主义"的印记深深影响了之后都灵历史研究的路线。

美术馆如今的布局是根据 20 世纪 70 年代中叶开始运用的一般标准设计的结果。在随后的几十年里，完成了许多重要的修复工作，如重组佛兰芒和荷兰的藏品，整理王室的收藏，并恢复用来放置瓜里诺收藏的藏厅。

如今，美术馆可分为两大部分（两部分都位于一楼），给人一种文化、地理和流派三者相交融的感觉：这是它的核心，也是与其他收藏最不同的地方，意在还原王室收藏的本来面目，其他收藏往往都分散放置。

第一部分用于存放中世纪后期的画作和皮埃蒙特大区 14 世纪到 16 世纪的流派（包括萨沃伊公爵、拜占庭侯爵和萨鲁佐侯爵的收藏），其中包括马蒂诺·斯潘佐蒂、马科利诺·达尔巴、高登扎奥、德芬登特·法拉利和杰罗拉莫·乔文诺奈的作品；接着是用来存放意大利文艺复兴时期作品的大厅，其中作品不分区界，如贝阿托·安杰利克、曼特尼亚、波拉尤奥洛兄弟、菲利皮诺·里皮、达尼埃莱·达·沃尔特拉、伯格诺尼、斯齐亚沃尼、萨沃尔德，这些艺术家的作品都在这里有一席之地；最后陈列的是 15、16 世纪佛兰芒艺术家的杰作，如凡·艾克、梅姆林、佩特鲁斯·克里司图斯和巴塞洛米厄斯。

第二部分是萨沃伊藏品的大集合：这里陈列了属于王子兼红衣主教马乌利奇奥、尤金·萨沃伊苏瓦松、埃马努埃莱·菲利贝托公爵、卡尔洛·埃马努埃莱一世、维多利亚·阿梅德奥一世、维多利亚·阿梅德奥二世、卡尔洛·埃马努埃莱三世、卡尔洛·菲里切的作品；路线的尽头陈列了 1930 年由都灵金融家里卡尔多·瓜里诺捐赠给国家的绘画、雕塑、珠宝和家具。15 世纪末到 17 世纪，不稳定的"意大利西门"持续暴露在法国和西班牙的野心之下，公国动荡的局势导致许多作品途中辗转多次才到达都灵，而其他更多的则遭到了破坏或掠夺。正如亚历山德罗·宝迪·维斯梅当时就强调的，在流传至今的作品中几乎没有 17 世纪以前的（除了克洛艾特的一幅卡尔洛二世的肖像）。

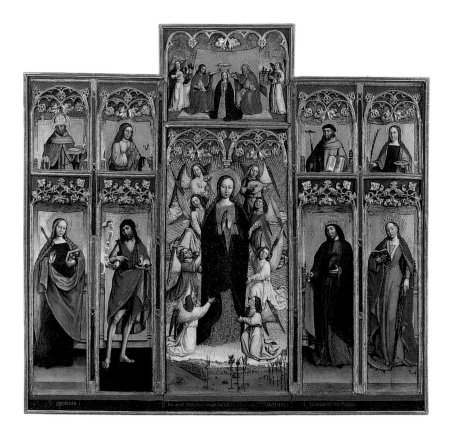

从幸存的王室收藏中，自然可以反映出当时收藏者的个人品位。比如被称作"铁头"的埃马努埃莱·菲利贝托（1553—1580）和卡尔洛·埃马努埃莱一世（1580—1630）就特别喜欢卡拉瓦乔风格的威尼斯和罗马的画作。前者雇佣了费拉拉画家贾科莫·维基，并委托雅克泊·巴萨诺和帕尔马·乔瓦内绘制了许多重要的作品；后者喜欢孟凯文、莫拉佐内、普罗卡奇尼、费继诺和藤佩斯塔的作品，却向弗朗西斯科·巴萨诺订购了《强掳萨宾妇女》，向维罗纳人工作室订购了4件作品（其中包括《摩西获救出水》和《所罗门与示巴女王》），以及奥拉齐奥·真蒂莱斯基的许多作品，奥拉齐奥还在1623年将著名的《圣母领报》赠送给他；随后卡尔洛·埃马努埃莱一世把兴趣转向了艾米利亚和伦巴第，购买了圭尔奇诺、雷尼和切拉诺的画作。

维多利奥·阿梅德奥一世和法国的克里斯蒂娜确保了多产的伦巴第艺术家弗朗西斯科·开罗作品的销路，他的作品风格夸张而感性。

甘道菲尼·达·罗雷托《圣母升天》，1493

1633 年从开罗到都灵后，马上就获得了成功，仅第二年他就被授予圣马乌利奇奥和圣拉扎罗的骑士称号。1638 年至 1663 年间去世的公国摄政王路易十三的妹妹——克里斯蒂娜公爵夫人的个性很鲜明，也表现在她对凡·艾克（1622—1623 画家在与阿伦德尔公爵夫人一起旅行之际，已经进入了萨沃伊宫廷）新肖像画的兴趣。克里斯蒂娜的妹妹——恩里凯塔·玛利亚手里的著名画作《英国卡尔洛一世的儿子》是 1635 年秋天英国女王赠予"王家夫人"的。另外，非常值得一提的还有在 17 世纪中叶左右画家圭尔奇诺和皮埃蒙特基督环境之间的联系，克里斯蒂娜手里就有 6 幅他的作品（《罗马圣弗朗西斯科》是修道院院长彼得·马尔切利诺·欧拉菲于 1657 年赠予克里斯蒂娜的）。

许多重要的核心杰作随后从王室的分支或旁系汇总到首都。其中非常重要的有红衣主教马乌利奇奥的收藏，他对古典主义有着明显的偏好。他的收藏中尤为突出的有阿尔巴尼的圆盘画（红衣主教在 1625 年委托于他，但画家在几年之后才交付，从未在位于罗马蒙特乔达诺的府中展示）和多梅尼基诺的《寓言》；还有皇家陆军元帅兼"基督的精兵"尤金·萨沃伊苏瓦松的收藏，包括普桑的《圣玛格丽特》、雷尼的《圣乔瓦尼·巴蒂斯塔》、萨尔维亚蒂的《几何》以及许多佛兰芒和荷兰的画作。

在革命时代和拿破仑时代，萨沃伊人家的很多最重要的杰作被盗，或被侵略者抢占。在 1798 年到 1804 年间，克劳泽尔、费欧蕾拉、杜邦、苏尔丹和朱丹将军将 329 件作品运至了法国，直至 1815 年，在年轻军官兼皇家档案专员卢多维科·柯斯达的努力下，这些作品才陆续回归，但也只是一部分。回到都灵的作品有阿尔巴尼的圆盘画、普森的《圣玛格丽特》，真蒂莱斯基的《圣母领报》，凡·艾克的《托马斯王子马术肖像》，贝洛托的《从皇家花园看都灵》；而格里特·窦的《水肿的女人》(巴黎卢浮宫)，圭多·雷尼的《亚当和夏娃》(第戎美术馆)和阿尔巴尼的同主题作品（布鲁塞尔皇家艺术博物馆）则至今没有归还。

美术馆开馆后，皮埃蒙特的官僚和贵族捐赠了许多重要的作品：阿尔巴的主教菲阿捐赠了马克林诺·达尔巴的 9 幅作品和甘道

菲尼·达·罗雷托的《圣母升天》；马菲·迪·布罗里奥捐赠了圭尔奇诺的《祝福的圣母》；法莱蒂·迪·巴洛罗候爵捐赠了贝尔纳多·达迪的《圣母加冕》、洛伦佐·迪·克雷蒂的《圣母与圣子》以及安提维度托·格拉玛提卡的《希尔伯琴弹奏者》；玛尔森格骑士展出了授予狄波罗德的《奥雷利亚诺的胜利》，但现在由克罗撒托保管。

如今，美术馆的特点体现在趋于把注意力放在收藏品的历史性及其形成、增长方式和分层方式上，因此，它是一个与所在城市的历史以及赞助它的王室密切相连的博物馆。在博物馆密集的展厅间，沉淀着过去的辉煌，明暗的光影对比映射出萨沃伊几个世纪的历史。

萨包达美术馆这个相对来说大众并不熟知的皇家博物馆，向游客展现了一个充满皇室气息的典范，它的作品涉及多个方向，相互之间却具有一致性。其中拥有巨大魅力和出色画质的杰作让它显得熠熠生辉。

皮耶·弗朗西斯科·马祖凯利，又称摩拉兹瑞，《苏萨城的寓言》，1618—1623（左图）

维罗奈赛《维罗纳、马尔斯和丘比特》，1575—1580（右图）

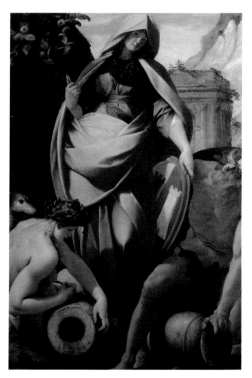
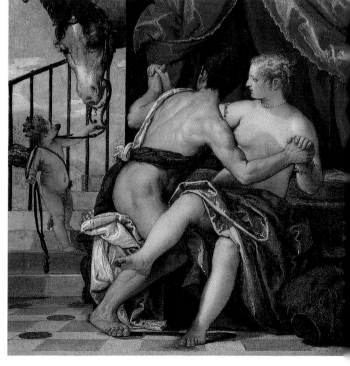

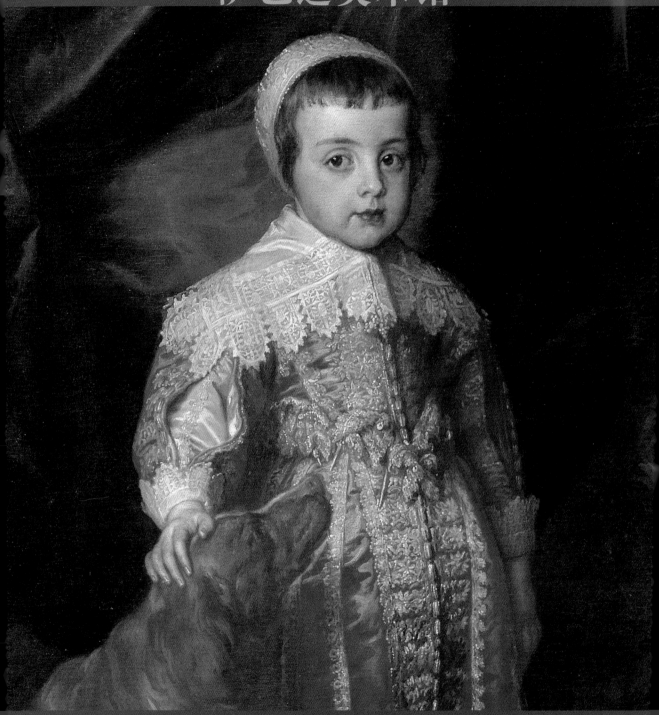

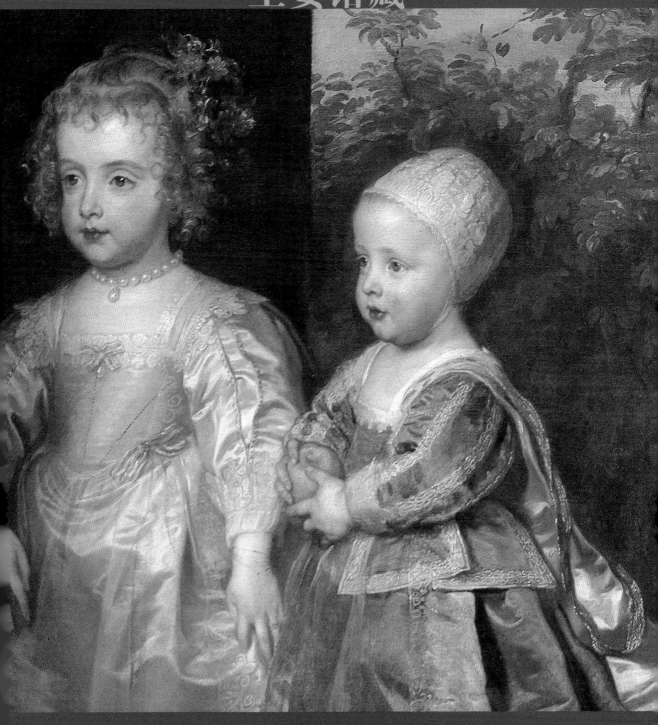

贝尔纳多·达迪

《圣母加冕》15世纪

板上油画
41×25.5 cm
1864年收入

贝尔纳多·达迪在1328年到1348年他逝世期间（也许是死于当时席卷托斯卡纳的毁灭性的黑死病），在佛罗伦萨有一间很兴旺的工作室。萨包达美术馆的《圣母加冕》是为富裕的佛罗伦萨资产阶级而创作的众多私人祭坛画之一，而贝尔纳多的画作就是其中的佼佼者。对于私人祭祀，新的商人阶层首选典雅的装饰风格，而达迪将锡耶纳的特点嫁接到乔托的传统上的这种风格在当时获得了巨大的成功。这幅画是一个便携式小祭台的中心，祭台的两侧翼丢失了。宏伟宝座外

围的三叶形的拱由螺旋形的立柱支撑着，上面是一直汇集到尖端救世主处的多层拱门，构成了一幅相当丰富的视图，颜色鲜明且给人以优雅之感。人物的形象一方面保留着一定的严谨的乔托风格，另一方面整幅画又体现出个人的、不拘泥于乔托原则的贝纳尔多的风格，并肯定了在14世纪中叶锡耶纳对佛罗伦萨绘画的影响。1864年，茱莉亚·克尔贝特和坦克莱蒂·法莱蒂·迪·巴洛罗侯爵将这幅画捐赠给美术馆，长期以来它一直归乔托所有。

加冕的意向是非常多样的：直到1250年，才最终确定这是一幅圣子为圣母加冕的绘画，而在古老的传统中，通常是由一位或多位天使为其加冕的。贝尔纳多的画面中，耶稣和玛利亚坐在宝座上，耶稣把一顶珍贵的宝石王冠戴在母亲的头上。这一形式在佛罗伦萨绘画中非常盛行；另一个类似的例子是存放在伦敦国家美术馆的出自特达·高迪的板画。

板上蛋彩画
114 x 70 cm
1875年收入

巴尔纳巴·达·摩德纳
《圣母与圣子》1370

最终保存在皮埃蒙特的这幅作品下方有巴尔纳巴的签名和日期"Barnabas de mutina pinxit MCCCLXX"，它是绘画领域众所周知的一幅作品，也是同类作品中最重要的一幅。从这幅画中可以看出其风格的"边界"特点，其中汇集了画家年轻时在博洛尼亚学艺的回忆、锡耶纳哥特式对她的影响以及从威尼斯引入的在利古里亚很受赞赏的拜占庭古风。事实上，艺术家在热那亚开了一家人气很旺的工作室。她作品的典型特征是釉面色彩、肌肤的明暗（让肌肤呈现苍白色，再加

以橙粉色提亮）、正面的黄金镶嵌和衣服上的波浪形褶皱。初期的作品中的突出特点尽管已经减弱，但仍可在这幅作品中发现。这种特点渐渐地在之后的作品中越加减弱，而以工作室的形式为准，并加入了某种程度的严肃。这幅画曾出现在18世纪利沃利的圣多梅尼科教堂里，然后被转入圣安托尼诺的普利尼公爵的收藏中，最后在1846年再次出现在都灵圣多梅尼科修道院的礼拜堂中。随后乔瓦尼·维尼诺拉购买了这幅画，1875年，皇家美术馆从他手中购入此画。

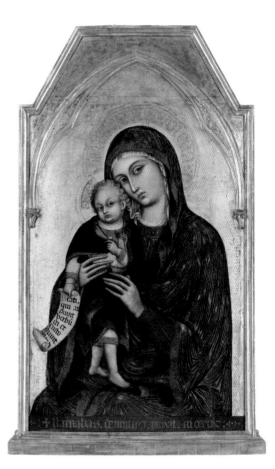

在圣母玛利亚的手上看到戒指是非常罕见的。也许这样想会很有帮助：戒指除了是夫妻结合的象征，在更广泛的意义上也表明了一种团结、共同的命运和永久存续的共融。

扬·凡·艾克

《弗朗西斯科的圣痕》约1432

板上油画
29.5×33.5 cm
1866年收入美术馆

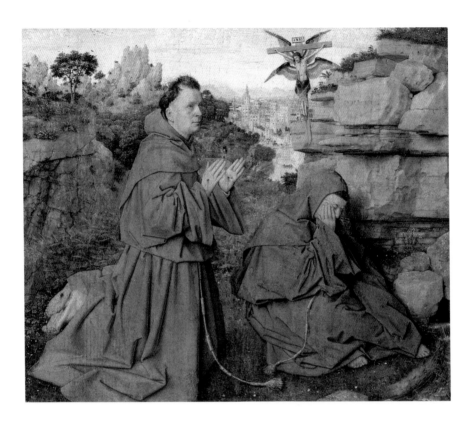

　　这幅画代表"伟大的奇迹"，即六翼炽天使受命向弗朗西斯科宣布耶稣的肉身所遭受的痛苦。圣人看起来专注于他的内心世界：他的目光并没有投向出现的天使，而是沉浸在看到她之后神秘的狂喜中。动作发生在一个要用无比精确的透镜研究的场景中，给人以各种不同的启示，从右上方的沉积岩到背景中锐利的山峰，从橄榄林到河古镇（带炮塔墙和庄严的塔楼）到消失在地平线的平缓的山坡。这幅著名的绘画——美术馆收藏中最伟大的杰作之一，在费城还有一幅羊皮纸的版本。阿塞尔莫阿多莫（1470）的遗嘱中提及过两幅作品，他是定居在布鲁日的热那亚家族的分支。关于作品的成画日期有多种推测，一种涉及与耶路撒冷城有关的精确的建筑参考，很可能那里是1426年凡·艾克担任勃艮第公爵时某一次旅行的目的地。另一种特别的元素是两个人物色彩的差异性，其中褐色的人穿着一身西班牙方济会修士的服饰，让人想到艺术家可能是1428年留在伊比利亚半岛上时创作的这幅作品。这幅画最初是19世纪初在一位卡萨来教徒家里发现的。在随后的几十年，在经过多人之手后，这幅画最终到了路易·法西奥的手中，后路易于1866年将此画卖给了萨包达美术馆。

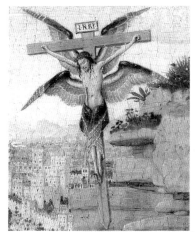

弗朗西斯科从以十字架模样出现的拥有七彩翅膀的翼天使那（可以注意到下面的翅膀是闭合的，似乎是在保护"基督"）接收到了耶稣受难的印记。辉煌的城市景观和现实主义的自然环境（可认出是地中海植被）构成了凡·艾克艺术最伟大的成果之一。

弗朗西斯科的弟弟莱昂坐在他的右边打瞌睡。他和弟弟一起登上维尔纳山，希望退居修道院生活。

在弗朗西斯科生命的最后阶段，当他决定从直属机关退隐、全力投身于奥秘、屈辱和贫苦的体验时，他的皮肤上出现了红斑。在天主教神圣的历史上，他是第一个出现圣痕奇迹的人，因此在圣徒传记的传统中，他被认为是最真最完美的"第二基督"。

杰拉尔多·迪·乔瓦尼·德尔·佛拉

《爱与贞操之战》15世纪

板上蛋彩漆画
42×65cm
1849年收入

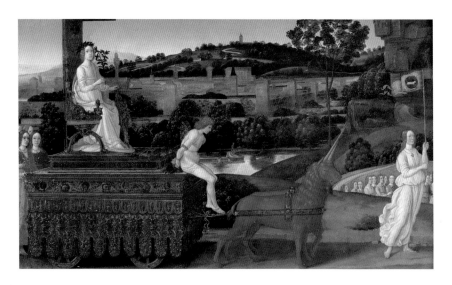

彼得拉克的文章描写了被囚禁并捆绑在一条"钻石和黄玉链"上的爱人，然后他又提到了贞洁的女英雄卢克莱齐娅和佩内洛普。艺术家忠诚地再现了这些细节，在背景中加入了由浴池游戏构成的欢乐的现实主义的音符。

《爱与贞操之战》现在保存在伦敦国家美术馆。关于这幅画的作者的讨论曾非常激烈：讨论的热点主要集中在"波提切利的手法"、贝内代托·基兰达伊奥、科西莫·罗塞利和一位"凯旋大师"之间徘徊，最后接受了费德里科·西利的意见，他认出了著名的微雕大师杰拉尔多·迪·乔瓦尼·德尔·佛拉的手。这幅画的主题是从彼得拉克的《爱与贞操之战》中提取的，描绘的是身穿"洁白的裙子"、坐在凯旋战车上的普迪奇希亚，她手里拿着一块"美杜莎不能看的盾牌"，佩塞欧曾从密涅瓦处获得这块象征着智慧的盾牌，把美杜莎变成了石头。带着诗人极度的满意，邪恶的爱人被捆绑在独角兽（纯洁的象征）拉的战车上，他的翅膀已经折断、撕裂。走在游行队伍前后的女性是按照贞洁程度排列的"圣洁的圣女"。背景的城市是古老的佛罗伦

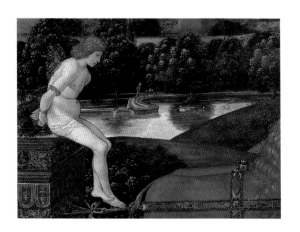

萨。值得注意的是马车上珍贵的马具，艺术家把它刻画得相当细致，上面装饰着华丽的宝石和金色的刺绣。这幅画曾由热那亚的阿格斯提诺·阿多莫珍藏，后在1847年由尼科罗·克洛萨·迪·维嘉尼献给了卡尔洛·阿尔贝托国王，并于1849年收入美术馆。

板上蛋彩画
100×66 cm
1852年收入

贝阿托·安杰利克
《圣母与圣子》约1433

关于这幅圣母像的作者的讨论曾持续了很长时间，但舆论现已认为这幅作品出自安杰利克之手。成画的日期也众说纷纭，根据其与《利纳约利圣体龛》和《博斯科阿伊弗拉迪修道院祭坛画》（两幅作品分别于 1433 年和 1450 年左右收入佛罗伦萨圣马可博物馆保存）的类似性，推测在 30 年代到 50 年代之间。这幅圣母像是艺术家的宗教作品中的非常重要的一幅，我们可以发现其中将古老的形象性和体积的创新性相结合在一起，构成了它的风格特点。安

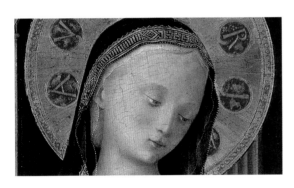

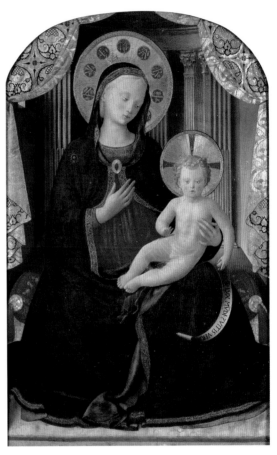

杰利克对于传统来说，更像是一位改良家，而非革命家——即固有模式的推翻者。在这幅作品中，色彩和镀金让人想起了詹蒂莱·达·法布里亚诺的哥特式风格，而科林斯式柱头上凹凸的壁柱又让人联想到更"前卫"的作品，像马萨乔的《圣三位一体》。画面笼罩在安静和简雅的氛围之下，赋予作品一种多米尼加宗教精神的美学特点。值得一提的是，"贝阿托·安杰利克"（意为祝福天使）的绰号是人文主义者克里斯托弗·兰迪诺起的，以表彰他艺术的精神价值。这幅画最初是佛罗伦萨的米凯莱·布

在一个古典意义上静止的建筑瑰宝里，玛利亚美丽的脸庞沉浸在柔和的自然光里，光线弱化了人物的轮廓，渗入色彩中，让人物显得温柔、宁静、理想化，这是安杰利克笔下典型的圣母形象。

托尔林王子的收藏品之一，然后传到阿基勒·桑德里尼之手，最后由埃托雷·加里奥男爵于1852 年买入。

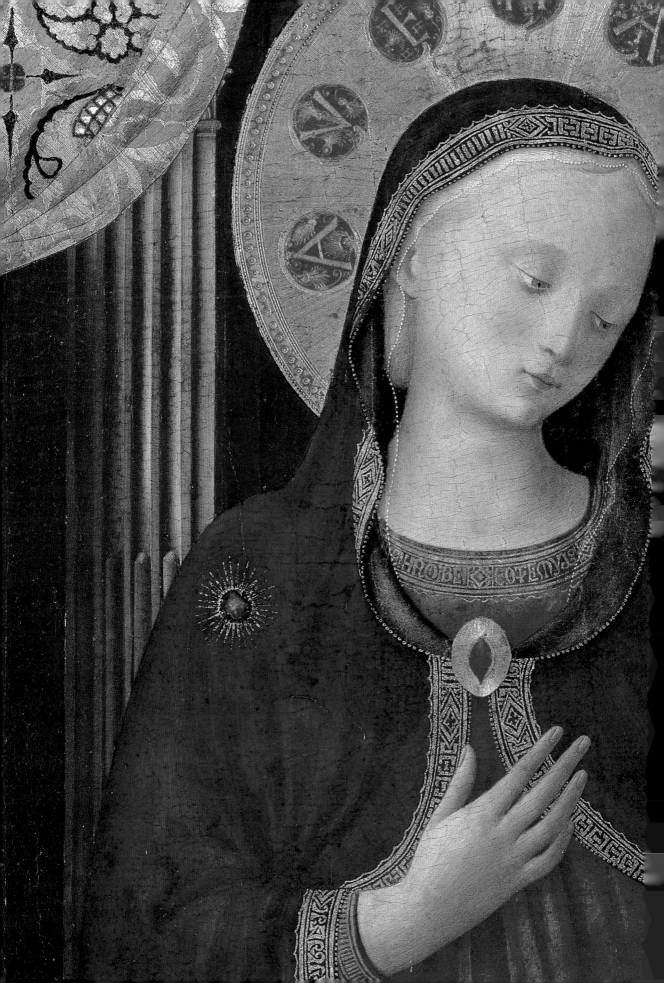

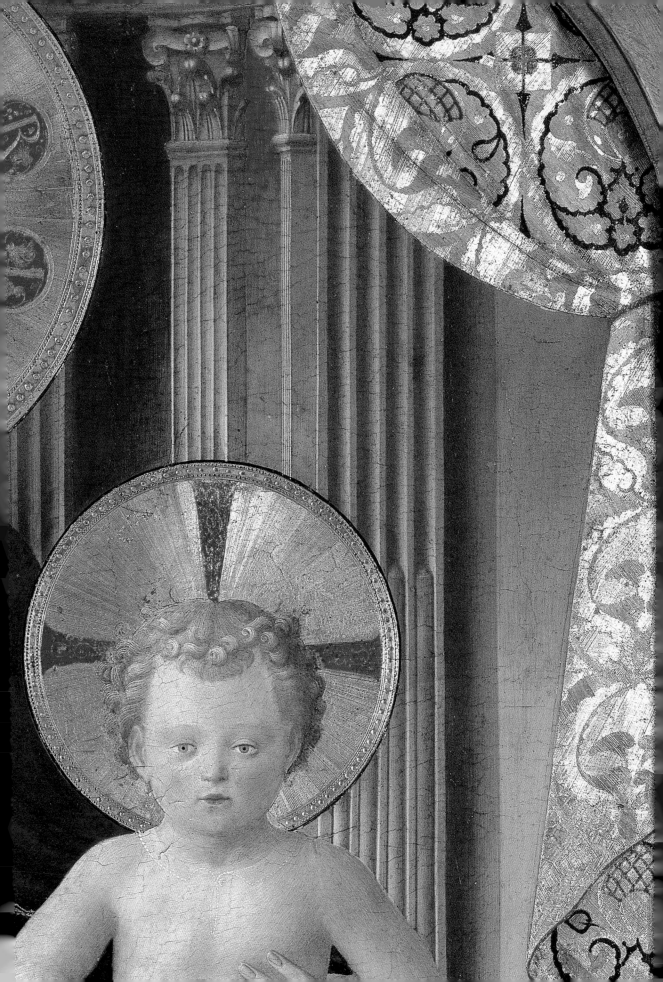

罗吉尔·凡·德尔·维登

《跪着的牧师》《探访》1434年后

存放在萨包达美术馆的这两幅画分别代表了著名的《报喜三联画》的右左两幅。中间那幅现在保存在卢浮宫。1635年，三联画收入都灵公爵宫。1799年，这幅作品在充公并运往巴黎时被拆分开来，因为不会再归还。大多数学者认为三联画是一幅作者年轻时的作品，成画日期可能在1432年到1435年之间。

牧师面对的是圣女的房间，也就是现在摆放在卢浮宫的中间一联。壁柱上刻着两位从摩西到迦南谷的探索者，他们从先知处返回时手里拎着一串葡萄；另两个人物是大卫和歌利亚。

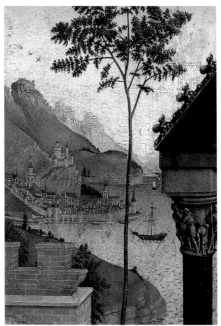

这段时间画家仍受到凡·艾克和法兰德斯大师的重要影响。委托他作画的很可能是来自基耶利的一个富裕家庭的奥博托·德·维拉。但画家画在左联上的虔诚的牧师代表的不是买家，而是赠画者。通过X射

板上油画
每幅89×36.5 cm
1635年收入

在绘画历史上，玛利亚和伊丽莎白的会面总是充满着亲切和深情的母爱，但她们俩之间的关系，出于奇妙的双受孕的特别之处，显得尤其亲密而团结。

线的研究发现，人物的头部和躯干都由一位佛兰芒大师重新绘制过，大约在1550年前。所以这一元素让人推测，赠画者可能不是德·维拉，而且皮埃蒙特家族的徽章也和原图一起消失了。从肖像的角度看《探访》非常有趣，足可认为是罗吉尔精心设计的结果（事实上在《马尔夏洛·迪·布奇卡尔特的时间》

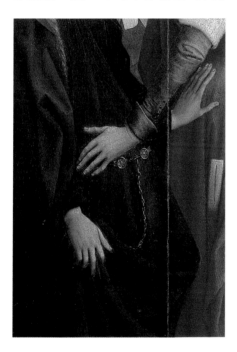

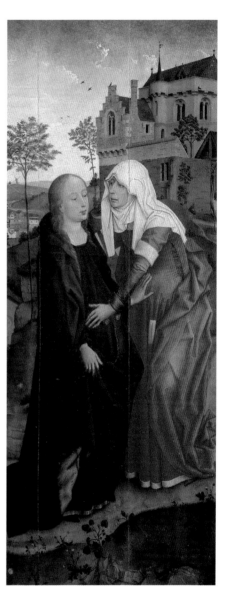

一书中就有记载，并且这一概念极有可能出自罗伯特·康宾的《随从》）。画面上是两个都怀有身孕的女人——玛利亚和伊丽莎白，玛利亚怀的是萨尔瓦多，伊丽莎白怀德是乔瓦尼·巴蒂斯塔，她们互相摸

对方的肚子，透露出内心的不安。背景的门廊下，坐着一位男子，也许能认出是伊丽莎白的丈夫扎卡里亚。

马泰奥·迪·彼得·达·瓜尔多

《圣杰罗拉莫》15世纪

板上蛋彩画
90×202cm
1958年收入

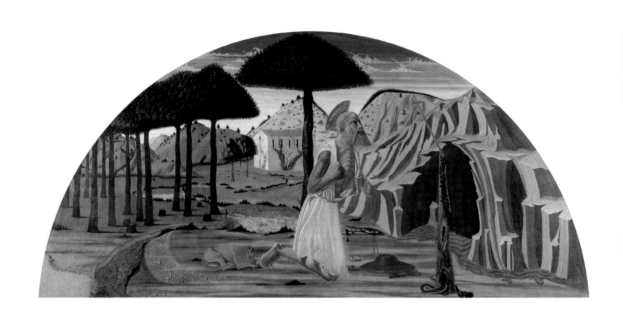

学者们对于这幅作品的作者有着不同的推测：文丘里认为是本韦努托·迪·乔瓦尼所作，贝伦森和巴蒂斯蒂认为是安科纳的尼克拉·迪·马埃斯特罗·安东尼奥，凯撒·布兰迪认为是瓜尔多，费德里科·泽里的观点则在最后两位之间徘徊。半月画显然是为祭坛画所作，可以看出它属于锡耶纳地区的代表文化。从风景的明亮处，似乎可以听见皮耶弗朗切斯科的回声，但棱角的边缘又让人觉得作者一定懂帕多瓦和斯夸尔乔内的语言。隐士敞开衣襟，露出上半身的肌肤，跪在叙利亚沙漠里的一个小十字架前祷告，呈现忏悔的神色。圣人的周围零散地放着展示他传统属性的物品（驯服的狮子、红衣主教的帽子、象征着教堂学者活动的书籍）。画中的风景带着一种疏离的魅力，从树的位置到画的中心被分成两片：右边主要是岩石，画面单调而粗糙；左边则是树林、山丘、水流和由藤蔓装饰的棚屋，显得柔和许多。欣赏这幅几乎是超现实主义的画作时，脑海里浮现出马泰奥"无与伦比的怪诞风格"。

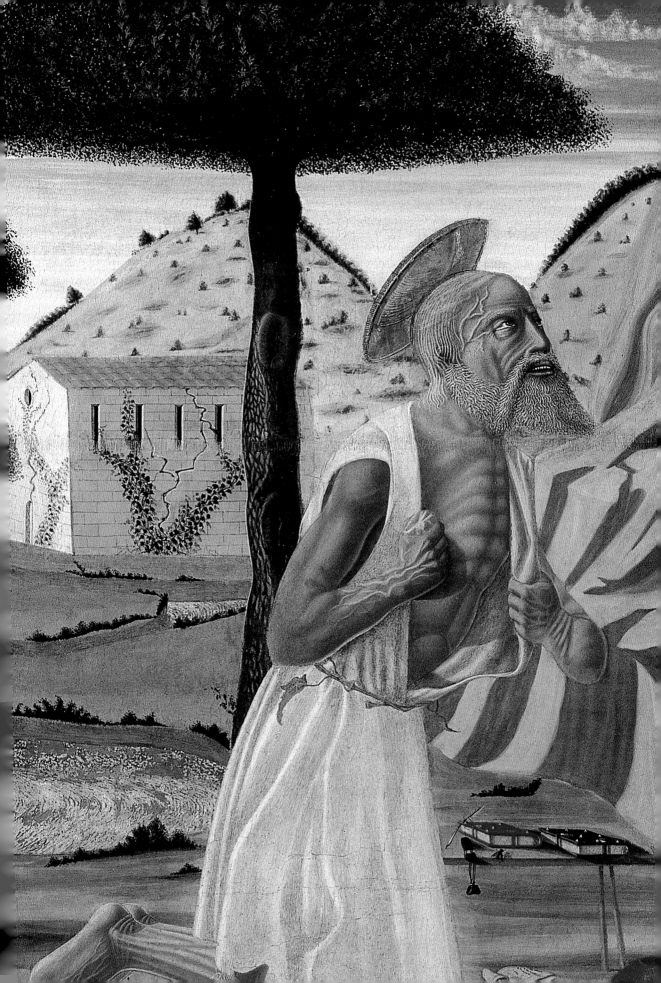

乔治·斯齐亚尼奥

《圣母与圣子》约1460

板上蛋彩画
69×61 cm
1879年收入

斯齐亚尼奥的萨沃伊圣母像是他确定的为数不多作品之一，上面有他的亲笔签名。它与巴尔的摩像一起，是画家高峰时期的代表作品。从作品中显然可以找到来自达尔玛西亚大师的文化渊源：一方面是多纳泰罗和曼特尼亚血统的新古典主义，另一方面是斯夸尔乔内（导演和他的老师）在帕多瓦的经典剧目。在前卫派的推动下，他仍继续沉浸在古老的传统气息中，并且同时未与哥特式脱钩。这种融合的典型体现有花果的金属花彩、对锐利造型的偏爱以及通常代表惊人财富的考古器件：其他"斯夸尔乔内派"如马可·佐泊、科姆·图拉和克里维里也有这些特点。"卡德里诺的圣母"坐在带有古典味道的凯旋门里。大理石的光泽被青铜色的浮雕、瓦伦纳黑色的上衣和放置在侧龛的双耳瓦罐打破。在这种黑白对比的基调中，黄色和橙色的色调脱颖而出，它们结合在一起，让整个画面在色彩和空间上都显得无比和谐、无比精致。停在小天使背上的苍蝇是这幅作品中最著名的细节之一：这是讽刺的暗语和出人意料的现实主义的体现，我们今天把这种技巧称作错视画法。这幅画是路易·兰奇于18世纪末在福松布罗的收藏中发现的，上面签有"斯科拉沃尼·达尔玛西·亚斯夸尔佐尼作品"的字样，这幅画于1879年由都灵皇家美术馆购买。

安东尼奥和皮耶罗·本奇，又称波拉尤洛

《拉斐尔天使和托比亚斯》约1470

板上蛋彩画
188×119 cm
1865年收入

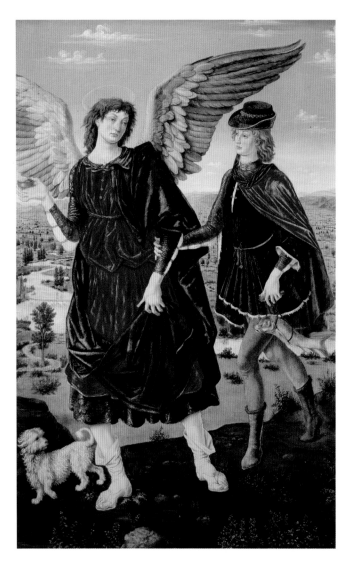

乔治·瓦萨利在他著名的《生活》（1550）里，断言两兄弟"在圣米歇尔沃尔托的油布上绘制了拉斐尔天使和托比亚斯"，这一简短的描述很早便赋予了作品在15世纪绘画领域的重要角色，随后获得了评论界的肯定，并且从未消减。成画的时间并不确定，但根据最受认可的推断应该在1470年左右。这幅画很好地体现了两兄弟的风格：以锋利的线条为特点，且不乏在费拉拉接收到的当代经验的影响。两位身着长袍的旅伴的"漫步"，带有一股俗世娱乐的味道。这一次，《圣经》中的片段似乎完全交融在世俗的传说中。两兄弟安东尼奥和皮埃罗在这幅画中的参与度曾是众多学者们推测的对象：文丘里认为后者占主导地位，而萨巴蒂尼认为几乎都是前者完成的，其他的传言有偏向前者的，也有偏向后者的。这幅画最先放在佛罗伦萨的圣弥额尔教堂，后收入了托洛梅在锡耶纳的家。1863年，此画被埃托雷·加里奥收购，并于1865年进入美术馆。

鱼是这块画面意象的一个重要属性：托比亚斯按照一个陌生人的指示捕到了鱼，然后拉斐尔天使神秘的样子就好像在向他透露这鱼腹里的胆汁能让他的父亲恢复视力。

细节的一丝不苟还体现在风景上，这方面常被认为是佛兰芒的遗风和影响。阻挡住瀑布水流的堤坝显得特别逼真。

托比亚斯的狗总是以这两位旅行者的忠实伙伴形象出现。这幅画中，它是一只精心打扮的漂亮的狮子狗，几乎都有点儿扭捏作态，故意讨人喜欢。这充分体现了波拉尤洛一些作品中重视细节处理的特点。

汉斯·梅姆林

《基督受难日》1470—1471

板上油画
55×90 cm
1814年收入

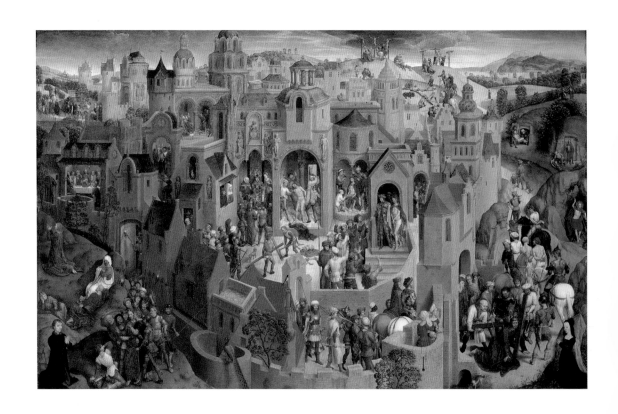

　　受佛罗伦萨布鲁日梅迪奇银行的银行家托马索·波缇纳利的委托，这幅作品与夫妻俩的肖像画（第二幅画的是他的妻子玛利亚·巴龙切利）同期完成，现在两幅肖像画都存放在纽约大都会博物馆。买家出现在画作的最下面，其中梅姆林极其细致完整地缩合了《耶稣受难图》中的23个片段。背景由耶路撒冷城墙构成，从城墙内外展开叙述。巧妙的颜色划分体现出了时间的交替和事件发生的时间顺序：从左边的夜晚开始，描绘了最后的晚餐和犹大之吻；然后过渡到正午的日光，照亮了耶稣被带到彼拉多面前、遭受鞭笞和编制荆棘环的情景；右边的阴影表现的则是午前时刻通往受难地的斜坡和在坡顶上准备十字架、把耶稣钉死在十字架上、再卸下耶稣的过程。这幅画很可能是为布鲁日圣雅各伯教堂的普缇纳教堂所作；1497年托马索重回佛罗伦萨时，这幅画被放置在圣玛利亚诺维拉教堂的家族祭坛上。瓦萨利提到这幅作品曾是科西莫一世·德·美第奇的收藏品，后科西莫在1570年至1572年间将此画赠予了教皇比约五世。比约五世又把它交给位于亚力山德里亚博斯科马伦戈的圣十字修道院。1814年，由于受到拿破仑时代的压制，这幅画由多米尼加献给了萨沃伊的维多利亚·埃马努埃莱一世。

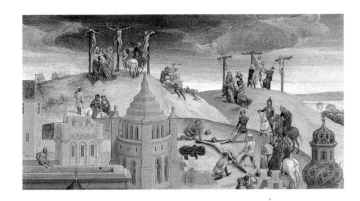

遥远的山丘顶端展现的是福音派叙述中最后的场景：准备十字架、把耶稣钉死在十字架上、卸下耶稣。悲惨的结局是完全按照卢卡的话绘制的："大约在正午时分，太阳光阴暗下来，整片大地一片漆黑，直到下午三点。"

耶稣被带到彼拉多面前的这一细节突出展现了现实主义、细致性和画家想把耶稣受难图的故事"真实化"的意愿，他把故事放置在日常场景中：从三叶拱的构架到建筑壁龛里的哥特式雕塑，再到窗前两个好奇的人。

最后的晚餐是梅姆林插入到长卷可视叙述里的"夜景"之一。空间狭小的内屋、温暖的烛光、餐桌上的白桌布和深情地斜靠在耶稣怀里的乔瓦尼，让这个场景成为情感绘画中的小杰作。

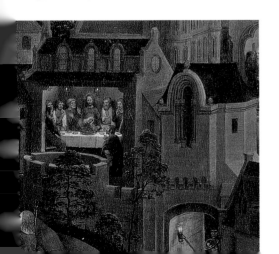

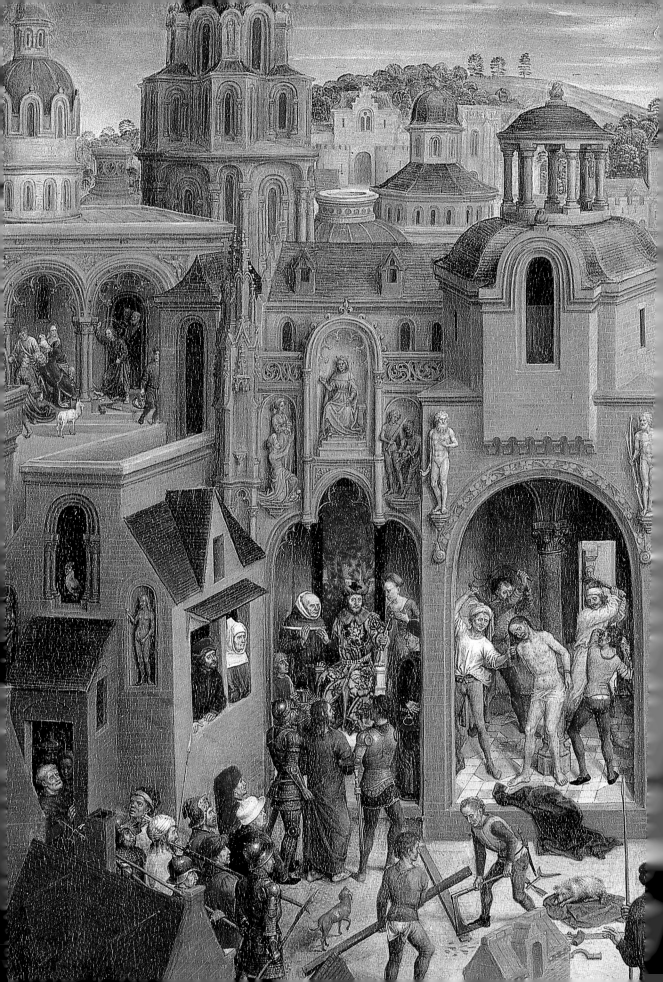

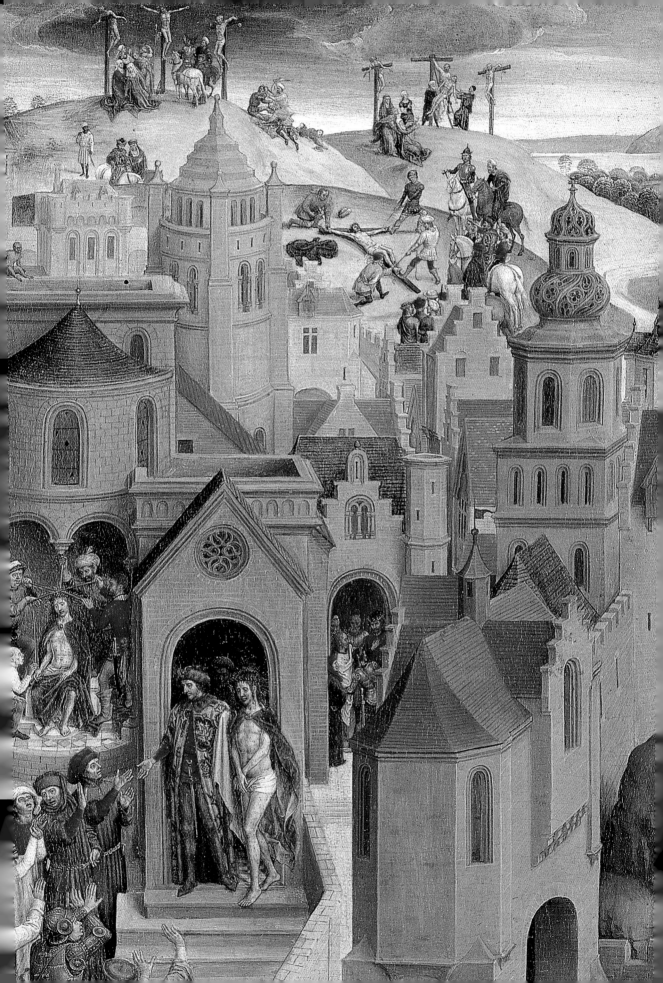

菲利波·里皮

《三位天使和托比亚斯》约1480—1485

板上蛋彩画

100×127 cm

1859年收入

　　1859年，埃托雷·加里奥在马奈利·伽利略佛罗伦萨的家里购买了这幅画。这是一幅画家年轻时期的作品，可能是在1480年到1485年间完成的，手法和波提切利很接近。菲利皮诺，至少在他的作品初期，与波提切利的审美相似，如高度的理想化表现、对绘画特别的定义，趋于强调象征性而非现实性的静态氛围以及柔美优雅的人物形象。两位艺术家风格的趋同性让贝纳德·贝伦森交出了5幅著名的作品，其中萨包达美术馆的《托比亚斯》先给了桑德罗·波提切利一位幽灵般的朋友，之后又归入了菲利波的"素材库"。

　　绘画表现的主题是《旧约》同名福音书中的片段，描述的是公元前8世纪被阿西里人从以色列王国放逐的托比和他的儿子托比亚斯令人振奋的寓言故事。场景展现的是年轻的托比亚斯之旅，他按照主的旨意上路为贫穷而失明父亲追讨债务。一路上默默帮助男孩的神秘人物是拉斐尔天使，旁边还有两位天使，战士米歇尔和信使加百列，他们手里分别拿着各自的配饰——宝剑和百合。

在大众的崇拜中，拉斐尔天使（只在非圣经著作中记载的大天使）的名字意为"上帝治愈者"，他是治愈疾病和伤口的天使。从16世纪开始，他渐渐从医生、朝圣者和旅行者转变为守护天使。

引导托比亚斯后，拉斐尔变成了海陆旅行的守护神。作为第一次离家远行的青少年的守护者，在佛罗伦萨，商业资产阶级的青少年们流行把他刻在还愿显灵板上以获得天使的庇护。

拉斐尔的其中之一配饰是个药罐子，里面装着可以治愈双目失明的托比的胆汁。除了其他的能力外，天使还特别成为药剂师的守护神。

梅洛佐·达·费里

《祝福的基督》1465—1470

板上蛋彩画
112×72 cm
1930年收入

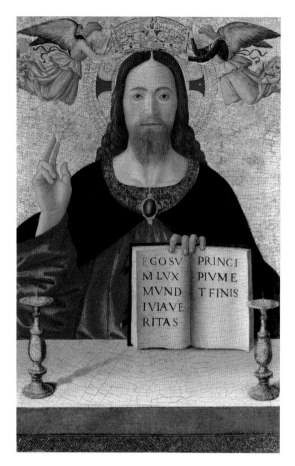

对于这幅作品的归属有很大的争议：里奥奈罗和文丘里认为这幅作品不仅是画家的亲笔作，而且是他年轻时期最优秀的作品之一（另外，他们猜想此画来自拉兰特的圣乔瓦尼教堂）；其他评论家则认为出处并不能确定或是出自罗马画派，罗伯特·隆基认为是安东尼阿左·罗马诺所作，这位艺术家曾于1480年到1481年间与梅洛佐合作装饰了梵

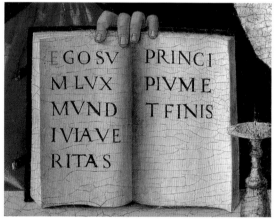

基督手里打开的书上的文字无法关联到福音书上的某一段，但这是一段经常出现在类似描绘中的乔瓦尼派的惯用语句。它与肖像形式的庄严性相一致，突出了世界的统治者基督形象的包容性，"它的光、开始和结束"。

蒂冈"秘密"图书馆和梵蒂冈"大"图书馆。这幅画有可能是在画家在20世纪60年代末的仿古时期，根据私人客户的特殊要求而作的。这种判断的有形标志是金色的背景，这种风格在当时已经完全没落，体现出呼唤古老传统的意愿。这种传统中，对拜占庭全能之主的记忆相当活跃。这幅作品最先是理查德·瓜里诺购买收藏的，后他于1930年捐给了国家（要求陈列在萨包达美术馆）。

板上蛋彩画
中联135×55 cm
左联127×38 cm
右联103×36 cm
分别购于1899年，1923年，1926年

乔瓦尼·马尔蒂诺·斯潘佐蒂
《宝座上的圣母圣子与圣乌巴尔多和圣塞巴斯蒂安》1487—1489

斯潘佐蒂是在皮埃蒙特大区受到文艺复兴影响的画家，他主要在重要的中心活动，如卡萨莱、伊夫雷亚、韦尔切利、瓦拉洛，这对于大区的风格革新起着至关重要的作用。他能克服自身的法式文化特点，将其嫁接到佛帕的伦巴第新元素和科萨的新元素上。这幅作品可追溯到15世纪80年代，与伊夫雷亚的原圣贝纳迪诺教堂壁画所作的时间相隔并不远。值得称赞的是画中人物的平静和丰满的身体特征，人物的姿势淡定却不僵硬，《圣塞巴斯蒂安》某些棱角的地方也选用了"哥特式"和"宫廷式"的处理方式，使画面没有不和谐感。这幅三联画是我们唯一拥有的由斯潘佐蒂亲笔签名的画作。画作被拆分开来（具体日期和环境不详），分别于三个连续阶段到达萨包达美术馆:《宝座上的圣母》是亚历山德罗·宝迪·维斯梅在塞拉伦加迪克雷亚发现的，并于1899年在某个赛格雷家购买；两幅侧联是二十四年后由古里埃尔默·帕齐奥尼发现，并很快购买的；1923年，卡尔洛·多玛卖出了《圣塞巴斯蒂安》，1926年阿基利托·基耶萨卖出了《圣乌巴多》。

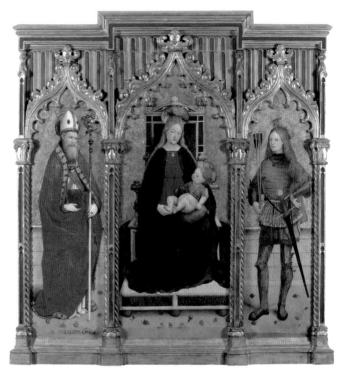

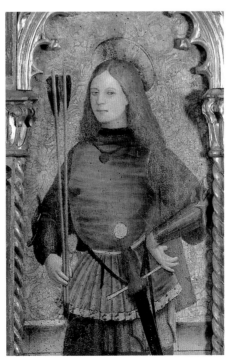

年轻的塞巴斯蒂安是戴克里泽诺国王和马西米亚诺国王的将军，他中箭后又受鞭刑，以身殉国。他在圣徒传记文学中被称作教堂的捍卫者，是基督的战士和烈士。斯潘佐蒂重现了其英俊和年轻的特征，并加上箭这一主要配物，象征着他是殉教的第一勇士。

安布罗吉奥·达·佛萨诺，又称贝格诺奈

《圣安布罗吉奥的献祭》《圣安布罗吉奥的讲道》约1490

祭坛座画《圣安布罗吉奥》的两部分是在1490年左右为帕维亚修道院绘制的，并安放在左边第六教堂里。关于该祭坛座画可能还由另外两部分《蜜蜂的奇迹》和《安布罗吉奥与国王》组成的猜想现在已经被大众接受，这两幅画分别存放在巴塞尔博物馆和贝加莫卡拉拉艺术学院。作为伦巴第大师柔软、平衡风格的最佳例子，这两幅画应该是在1488年到1495年间为修道院绘制的，这段时期是贝格诺奈风格的成熟期。在修道院的施工现场，他承担了多个方面的工作：从过道、侧礼拜堂和耳堂壁画的装饰到祭坛画、板面画和小宗教画。在《圣安

不管是地板上的彩瓷片和几何星星，还是小圆片图案的窗户都能追溯到帕维亚修道院，贝格诺奈至少在那里待了有起有伏的十年。

板上蛋彩画
31.5×33.5 cm
1864年收入

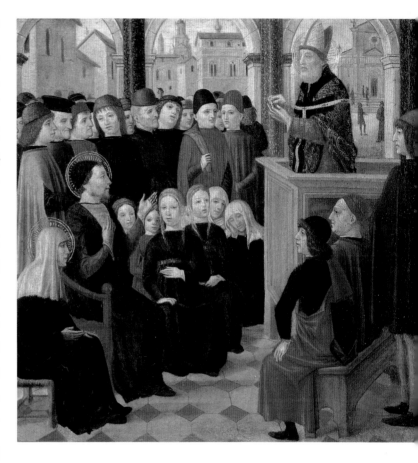

布罗吉奥》中，画面显得宁静而清新，色彩优雅，氛围庄严却不失温馨。尽管第一幅场景常常被武断地引为《圣阿戈斯蒂诺的献祭》，但两幅作品都表现了圣人特雷维里（在米兰保利诺的《安布罗吉奥的生活》中有叙述）的生活片段。《献祭》中的安布罗吉奥身穿金色的无袖长袍，双手合十成祈祷状跪在地上，从主教手里接过主教的冠冕；中间包围着神职人员，为弥撒准备的祭坛已安放好。在《讲道》中，圣人出现在讲台前，向一群人传授着自己的教诲，其中坐在红椅子上的年轻的阿戈斯蒂诺和他身旁的母亲莫妮卡格外引人注目；在这群听众中，可以发现一些不同年纪的教派人士和普通人。贝格诺奈绘画的特点是人物形象丰富而圆润，尽管文丘里认为像木头一样，但人物头上的光晕赋予了画作一种单纯的温情，让人想起了微型画传统。帕维亚的路易·贝雷塔在一个古董收藏家家里买下了这两幅画，于1864年进入萨包达美术馆。

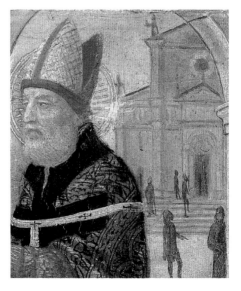

大理石柱和门廊后的城市景观，鲜明地划分了画面的构成。安布罗吉奥的身后，可以看到一个教堂的庭院，里面有一些行人。这种现实主义的元素为圣徒言行录的情景注入了城市新鲜的活力。

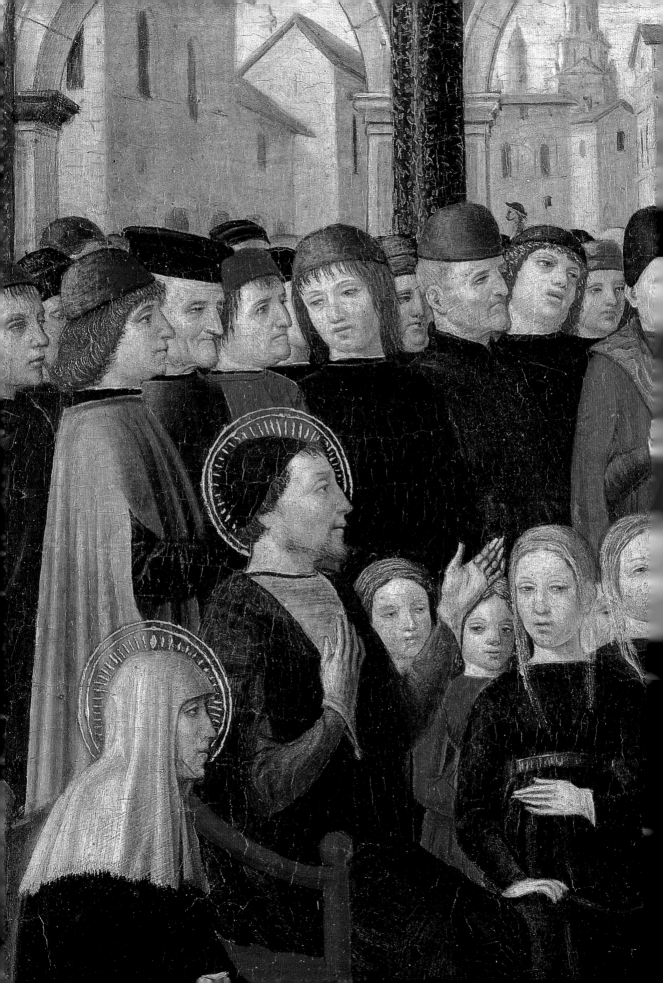

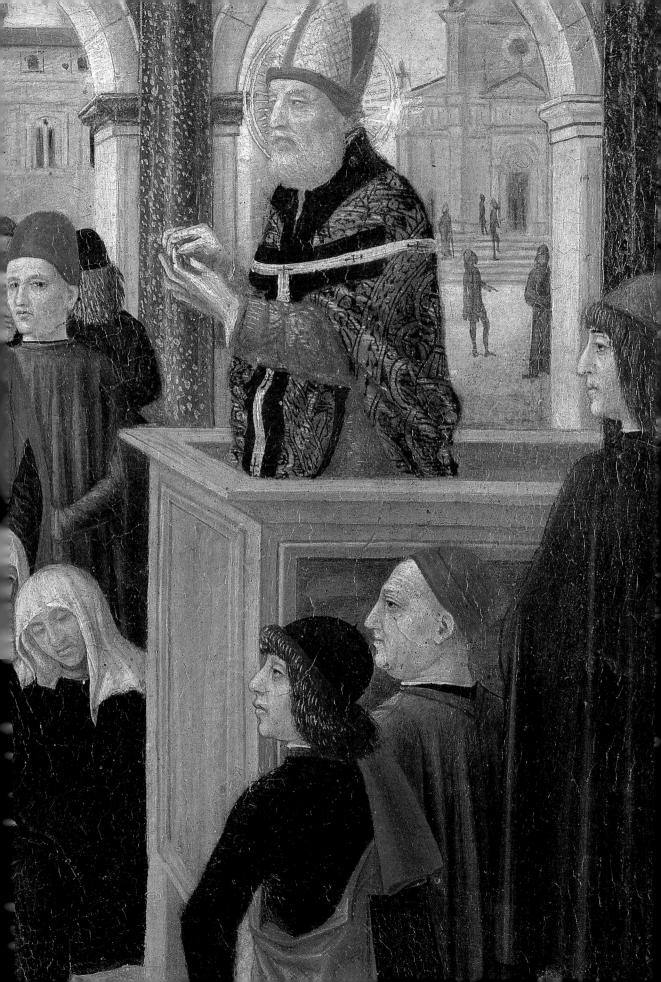

洛伦佐·迪·克雷蒂

《圣母与圣子》约1485—1490

板上蛋彩画
66×48 cm
1864年收入

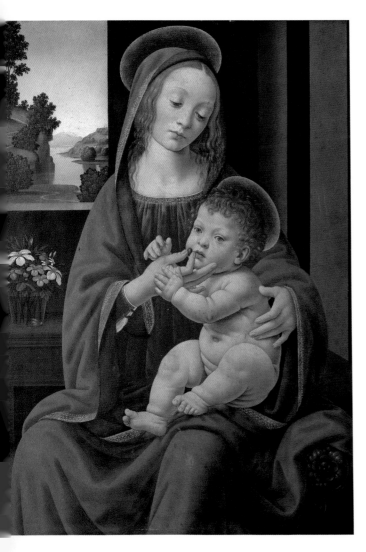

画中圣母温柔地喂圣子吃着葡萄，几乎只有杯子大小的玻璃瓶里的一束野花体现了画家追求的简单性和平常性。小饰品的空缺与建筑极端严谨的结构相协调，窗户的凹部既未延伸也无装饰。

洛伦佐·迪·克雷蒂的绘画在瓦萨利看来"非常纯净""有序"和"清晰"。他在形式正确性方面的坚持是非常重要的。画家是维洛奇奥（画家是他的学生也是他的遗嘱继承人）清晰紧线的出色继承者，这是他主体风格的代表，在此基础上他还受到了佩鲁吉诺、波提切利和莱昂纳多的重要影响。在这幅圣母图中，最后两位的影响显得尤为明显：

圣子的形象、人物的接合度和轮廓的锐利性很接近波提切利的风格，而圣母的脸庞则更像是莱昂纳多的某些创作。关于作品的成画时间，还没有普遍认可的观点：文丘里认为是画家晚期的作品，而贝伦森和格罗瑙则认为是画家年轻时期的作品。目前第二种推测更具有可信度，这幅作品常被认为是在1485年到90年代初期间所作，当时洛伦佐已经获得了很好的声誉，并在佛罗伦萨开了一家人气很旺的工作室。这幅画作为法莱蒂·迪·巴罗洛的遗赠，于1864年进入皇家美术馆。另外值得一提的是，美术馆还收藏了画家另一幅圣母图，从肖像学上看与这幅非常相似。这两幅作品之间的对比，突出了艺术家创作方案的重复性和品种的缺乏，这让他的艺术往往被冠以"勤奋的"这一形容词（通常用来表示对绘画技巧精益求精的表扬和对缺乏原创性的掩饰）。

板上蛋彩画
61.5×87.5 cm
1635年收入

安德烈·曼特尼亚
《圣母与圣子、圣乔瓦尼诺、圣卡特里娜·亚利桑德里亚和其他圣人》约1493

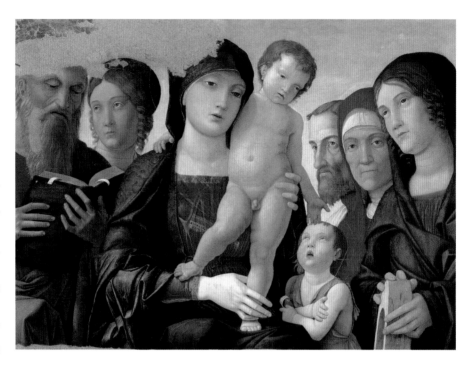

曼特尼亚对现实的青睐和他还原生活片段的能力，能在这里找到动人的例子：注视着婴孩耶稣的小圣乔瓦尼，在成为先导之前只是一个刚刚长出乳牙的小孩。

对于这幅优秀作品的作者的讨论，结果最终指向曼特尼亚，并且是艺术家晚期的作品（大约在1493年）。1635年，这幅画就已经出现在德拉·柯米亚编写的萨沃伊收藏品之列了，据其记载，它陈列在公爵宫的"小画廊"里。关于这幅作品的消息非常少：对于购买的方式和时间都没有更详细的信息，画中的一些人物也无法清楚辨认。这幅画经过了几次再加工，因此很难在对画家的评论文学中找到相关评价。16世纪初期，从一位皮埃蒙特画家对作品的及时复原可推测作品早期曾出现在公国领土上，因为考虑到就在复原不到十年后，一位发展前景不大的艺术家就对此画如此了解、并把它作为典范的事实。这幅作品的魅力在于尤为锐利的线条和清晰柔和的光线，使人物形象丰满，色彩鲜艳。

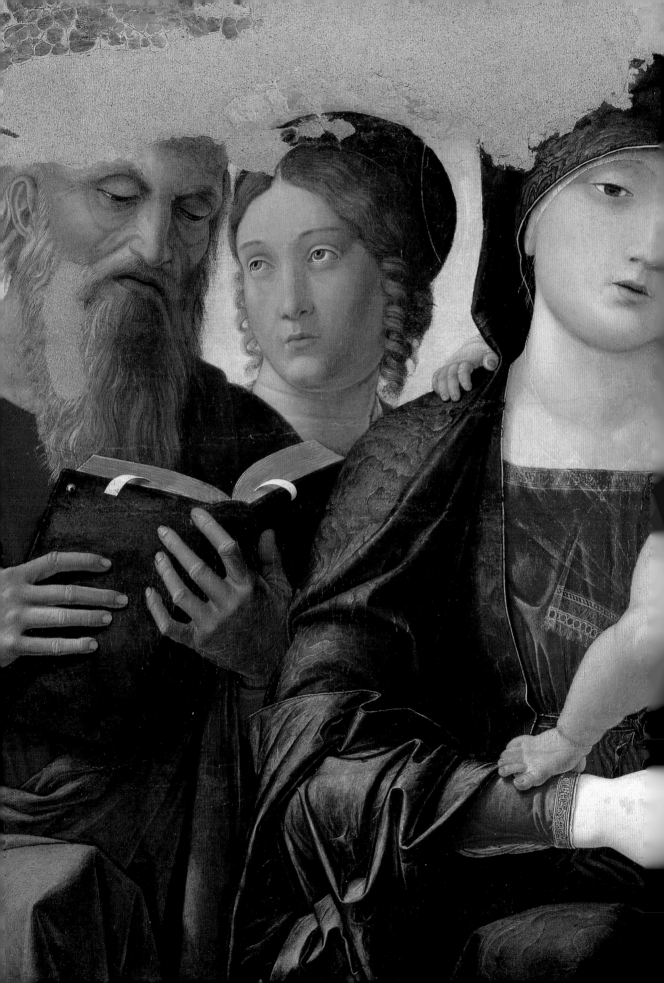

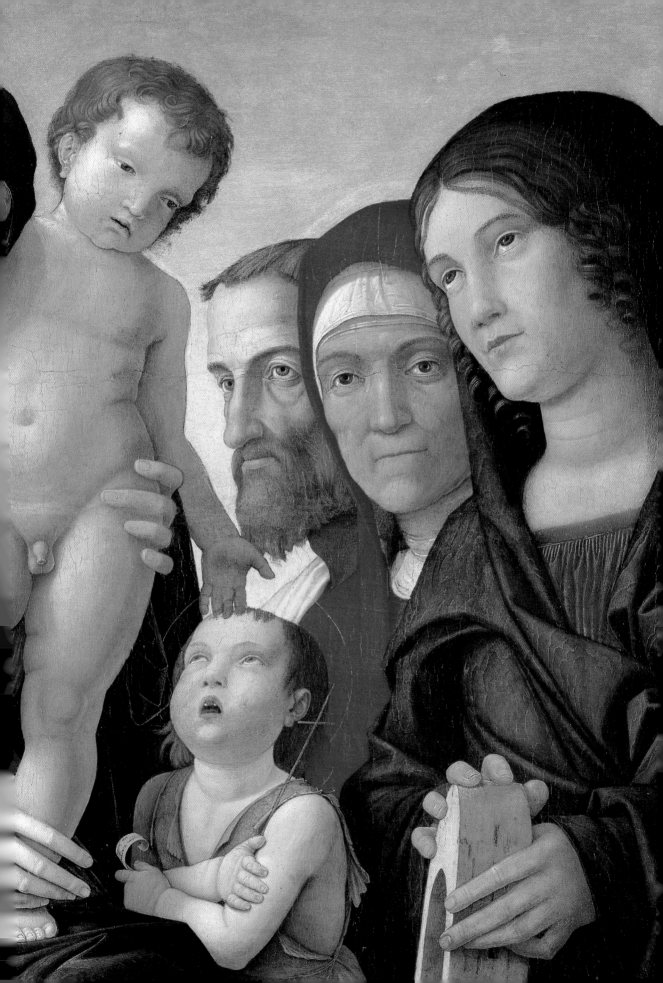

马科利诺·达尔巴

《圣母与荣耀的圣子、音乐天使和圣人乔瓦尼·巴蒂斯塔、贾科莫、杰罗拉莫和乌戈内》1498

板上蛋彩画
350×193 cm
1870年收入

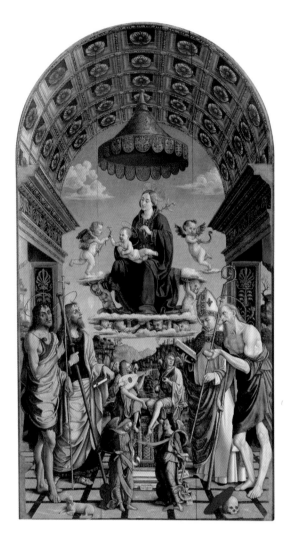

画家在圣杰罗拉莫旁边安排了一个少为人知的人物乌戈·迪·格莱诺贝尔，他是一位饱学教义之人，但对于世俗之事也相当了解。他是萨沃伊阿梅德奥公爵的顾问，并以讲道时出色的口才而著名。

这幅画在多梅尼科·卡瓦尔卡塞莱的提议下，于1870年进入皇家美术馆。它最初是用来装饰瓦尔马内拉修道院的圣布鲁诺祭坛的。作品体现了马科利诺文化强有力的综合力，其中还结合了意大利中部的影响——很可能画家曾跟平图利奇奥学过作画，并从佛兰芒和费拉拉绘画借鉴的范式：前者可在建筑结构中显现，从腔隙弧面和装饰精美的檐部可以看出它与文艺复兴古典主义中的人文主义链间的关联；另一方面，从对人物分明的刻画和背景中粗糙的岩石景观中，又能看出它与北方绘画之间的密切联系。值得注意的还有圣母坐的独特的云间

"宝座"：双台阶结构上站着两个小天使，支撑着圣母的坐台。这幅巨大的作品很好地体现了画家在15世纪末作为巴列奥略侯爵意识诉求的诠释者的角色，当时的环境错综复杂，夹杂着革新派的焦虑和传统主义者的阻力。作者的签名和日期签在上面坐着天使的凳子凳脚的卷状物上"macrinusfaciebat 1498"和圣杰罗拉莫的衣边上"macrinus de alba faciebat"。

板上蛋彩画
54×41 cm
1930年收入

巴托洛梅奥·琴卡尼，又称蒙塔尼亚
《祝福的基督》1502

蒙塔尼亚是15世纪70年代到16世纪20年代间威尼斯绘画领域最有趣的人物之一，无疑也是当时最伟大的维琴察画家。他受到过两位甚至更多的伟大画家的指点：乔瓦尼·贝利尼和安东内洛·达·梅西纳。《祝福的基督》是他的作品中十分重要的一幅，在学者圈中相当出名，也许也是第一幅这种题材的作品。从这幅作品中我们可以发现，严谨的建模、庄严的感觉和精密的设计（让人想起曼特尼亚）共同构成了艺术家的风格。在这幅萨沃伊

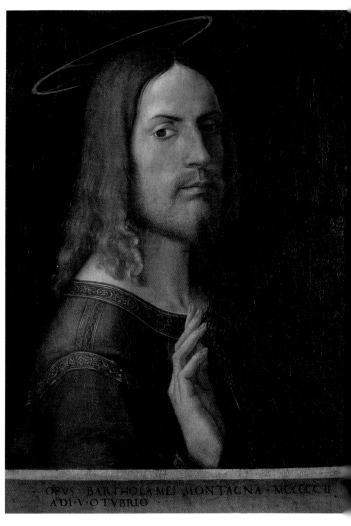

绘画中，无论是从人物四分之三的胸部和直直地看着赏画者的眼睛，还是从水平分隔开人物的用来写签名和日期"Opus Bartholamei Montagna MCCCCCII a di V otubrio"的横栏，都可以看到他师从安东内洛的痕迹。这幅画作曾长期保存在俄罗斯，后由理查德·瓜里诺在巴黎市场上购入，它是在1919年十月革命后流入巴黎的。

《祝福的基督》这幅画是对全能的主的西式诠释，全能的主占据着拜占庭和东方基督教肖像传统的中心地位。他的形象庄严而伟岸，他用悲伤而坚定的目光世间的一切。从15世纪起，这一流派开始出现了的变体，手里捧着地球的祝福的基督变成了赎世天主。

德芬登特・法拉利
《圣伊沃多联画》约1518

板上蛋彩画
345×270 cm
1982年收入

德芬登特是 1500 年到 1530 年三十年间西方皮埃蒙特大区最重要的画家之一。他在马尔蒂诺・斯潘佐蒂的店里学过徒，但从他的风格中却能找到其与佛兰芒和阿尔卑斯山以北的画派之间有相似性的证据。这幅多联画在肖像上的折衷主义元素让它显得非常有趣。画最上方的半月画展现的是"圣家族"，左边是"圣米凯莱"，右边是"圣卡特里娜"；下面中间那幅画里站着"圣伊沃"，他正伸手接受人们的祈祷，两幅侧联描绘的是"圣格雷戈里奥的弥撒"和"在帕特摩斯的福音派圣乔瓦尼"；祭坛平台描绘的是"玛利亚・马达雷纳的故事"，一位没有出现在祭坛画中心的人物（因此让人认为它并不属于同一作品集合）。另外，有人指出木雕的《圣母领报》也构成了德芬登特独立的作品之一，就像作品顶部的红色圆盘中白肾夜蛾的形象一样罕见。弥撒中受伤的基督是格雷戈里奥绘画的一种变体，流行于 17 世纪的北方地区。圣人背朝我们，专心地举起手中的杯子去接雷登托瑞的血，这是德芬登特最喜欢的最原始的表现之一。作品最初来自蒙卡列里的圣玛利亚斯卡拉教堂的林哥特家族祭坛，后于 1875 年归入洛萨扎参议员的收藏中，并于 1882 年左右放置在洛萨扎比耶莱塞教区教堂。1982 年收入美术馆。

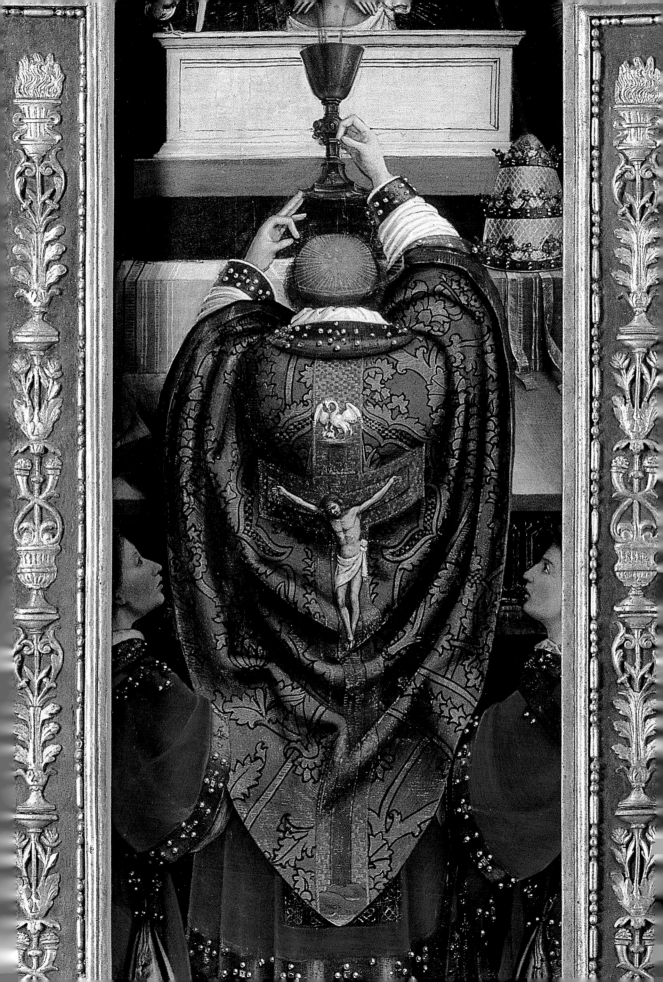

杰罗拉莫·乔文诺奈

《坐在圣人阿波恩迪奥、多梅尼克中间宝座上抱着圣子的圣母、卢多维卡·布隆佐和她的孩子彼得和杰罗拉莫》1514

板上蛋彩画
180×119 cm
1836年收入

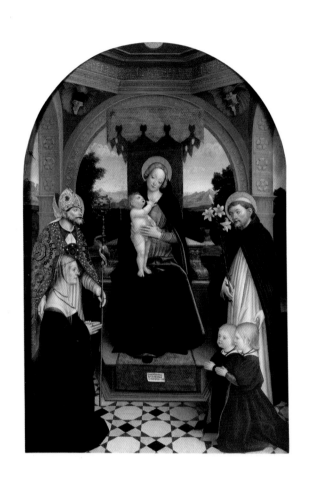

所谓的"布隆佐之画"可追溯到杰罗拉莫·乔文诺奈的艺术抛物线生涯的第一阶段。他是一位几乎专门活跃在维尔切利地区的画家，在那里他有一家人气很旺的工作室。从这幅作品中，可以看出作者师从马尔蒂诺·斯潘佐蒂和德芬登特·法拉利的痕迹，比如明暗度和色彩组合的清晰度。另一方面，两位更年长的传统大师对他的影响（他们的绘画仍受北方风格的影响）与他更现代的经历之间的平衡，既在现实主义和面部建模（已超过德芬登特的生硬，更接近于瓜登吉奥的手法）中，又在圣母的锦缎宝座上方的建筑中得以体现。这幅作品是受卡尔洛二世审查官的寡妇卢多维卡·布隆佐委托为维尔切利圣保罗教堂的圣安邦迪奥礼拜堂所作。卢多维卡希望自己也在画中出现，并且将小彼得和杰罗拉莫托付给圣母，这其中显然有委托者的情感原因。画中圣母脚下的卷布上有作者的签名和日期"iheronimi iuvenonis opificis 1514"。阿格斯的蒂诺·库萨尼·迪·萨里阿诺侯爵在1836年将其捐赠给皇家美术馆。

高登齐奥·法拉利

《圣彼得和一位朝拜者》1514—1516

板上蛋彩画
160×60 cm
1635年收入萨沃伊王室

对于这幅无比活泼的肖像画，18世纪的历史学家路易·兰奇的话显得特别巧妙，他写道："他对精神的刻画比身体好。"重视人物心理是让高登齐奥的绘画流传至今的原因之一。

这幅作品是三联画的右边一联，与左边一联的《圣乔瓦尼巴蒂斯塔》一样（1996年由都灵博物馆购入），画中人物看向中间一联的《圣母与圣子》（现在保存在布莱拉美术馆）。这是一幅画家年轻时期的作品，日期限定在画家在瓦拉洛的圣玛利亚格拉齐亚教堂时期（画家曾为该教堂绘制《耶稣受难日》，它与这幅现保存在萨包达美术馆的作品很类似）和在诺瓦拉绘制《圣高登齐奥》的时期之间。画家学习的经历对他的影响很明显：卜拉曼提诺神圣而庄严的手法（16世纪初高登齐奥曾和他一起在罗马待过）以及佩鲁基诺学校活泼而柔和的色调。人物的衔接性和虔诚教徒的隔绝性，唤起人们想将其作品与米兰绘画做比较的欲望，不可忘记的是，在他生命的最后一段时光，他正是活跃在米兰地区，这让我们很难准确地把他归入"皮埃蒙特画派"或"伦巴第画派"。事实上，高登齐奥是一位"边界"艺术家，他是北方传统绘画伟大的综合者，同时又能意识到意大利中部最前卫的画风。无法确切地得知这幅画是何时进入萨包达美术馆的，但在1635年时，它已经出现在都灵公爵宫"金柜"的收藏中了。

板上蛋彩画
177 × 79 cm
1986年收入

彼得·格拉默赛奥
《基督的洗礼》1523

对风景独出心裁的设计是格拉默赛奥作品典型的特点：绿色和蓝色的配合使用，岩石千变万化的形状，这些事实上还出现在萨包达美术馆的另一幅作品上——《圣母圣子和烈士圣彼得》（1569）。

彼得·格拉默赛奥是16世纪初皮埃蒙特绘画领域的元老之一，他用折衷主义的方式再现了莱昂纳多、佛兰芒（尤其是杜勒的绘画）以及更晚期的画家高登齐奥的风格。这幅画作为他最重要的作品之一，令人吃惊地呈现出了层次复杂的风景，其中有令人眩晕的悬崖和平缓的乡村，有尖锐的岩石和清晰的拼接，还有透明的水流和明媚的光线。洗礼仪式在一种远离世事、近乎童话的氛围中进行，其中雷登托瑞的身

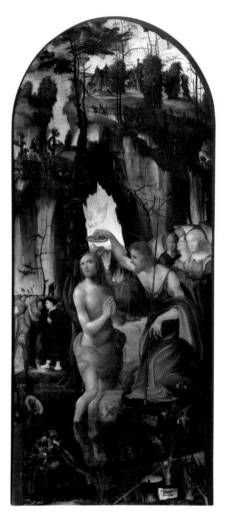

体展现出一种有光泽的质感，这是画家在肌肉周围用铅白色描笔的效果。值得注意的还有基督身后的天然拱门，让人联想到莱昂纳多的《岩石上的圣母》。透出柔和光束的缝隙象征着凡人生活与圣人生活、惩罚和救赎之间的界限：个人状态变化的可能性是需要由正在庆祝的圣礼所认可的。化身为鸽子的圣灵，周围

发散着光芒，置身于人间和冥界的交界处。以《基督的洗礼》作为中间一联的多联画是1523年1月8日受玛格丽特·古伊斯卡迪和她的孩子所委托为卡萨莱的圣弗朗西斯科教堂的圣乔瓦尼巴蒂斯塔祭坛所作。日期和签名写在作品的右边"petrus grammorseus pingebat MDXXIII"。

高登齐奥·法拉利
《耶稣受难日》约1535

板上蛋彩画
172×174 cm
1839年收入

　　《耶稣受难日》是高登齐奥最重要的作品之一，成画时间可追溯到16世纪30年代中期，当时他的艺术越来越"伦巴第化"。在绘制阶段，他的脑海中一定浮现出了在瓦拉洛所作的创新的、折衷主义的作品的经历，他曾在那里的圣玛利亚格拉齐亚教堂里绘制过《基督的故事》(1513年左右)，其中就包括一幅《耶稣受难日》，随后他又在圣山"上演"了第二幅(1520—1526)。这里的这幅画的画面显得激烈而戏剧化，画家把重心放在了救主的殉难上而非象征性的最后的时光上。在这种意义下，值得注意的是天使们移动时的生动的画面，他们一边哭泣，一边飞过去用酒杯去接从耶稣伤口流出的鲜血。在这一场景的平衡元素、武器铿锵声中的无声停顿——十字架下面，进行着一场真正的战争，士兵们刺伤了基督的肋骨，而右边北部风格的骑士着装也许暗示了罗马教堂反抗猖獗的新教异端的革命的主题。这幅作品是卡萨来蒙菲拉多的克莱西亚家族的收藏，于1839年进入美术馆。

类似雇佣兵穿着的士兵，让人马上想起了高登齐奥作画时的文化氛围：在当时艰难的环境中，宗教艺术，特别在意大利北部地区，成了信仰的宣传工具，用来捍卫天主教正统。

三位玛利亚的组合是画家动态风格的特点，但同时也让人想起了特兰托的教会会议按照计划好的方案所表达的要求，即绘画的表现要拥有反知性论者的优点，特别要优先运用带有强烈情感冲击力的语言。

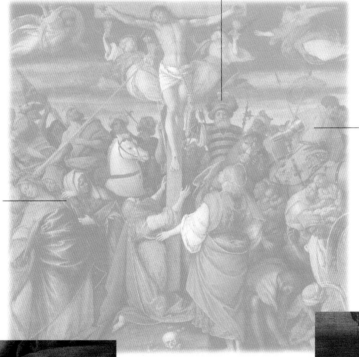

发生在两名士兵间的激烈谈话加剧了紊乱场面的戏剧感，就好像基督的牺牲正是在战争进行的过程中发生的。

卢多维克·马佐里诺

《神圣的对话》约1516—1524

板上油画
60.5×53 cm
1889年购入

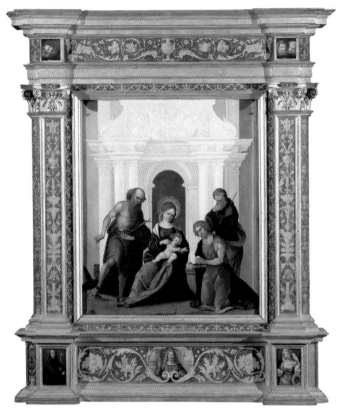

这幅画受到了罗马古典主义和拉斐尔某些绘画的显著影响，拉斐尔从1515年起，赋予了艺术家的创作一种与他早期作品不同的沉默的纪念

这位圣人全神贯注地注视着朝向上帝的羔羊般的婴孩基督，他那沉思的神情可能属于安静的朱塞佩，他被描绘成一个流浪者的形象，手里拿着一根木棍，暗示他逃亡去埃及。

马佐里诺是在费拉拉学艺的，也许是在埃克乐·德·罗贝蒂的工作室里。他主要活跃在艾斯顿斯宫廷。对于《神圣的对话》的作者问题并没有任何异议。和画作同期完成的漂亮的画框，也认为是马佐里诺所作。然而对于成画的时间则存在着较大的争议：有人认为这是画家晚期的作品，大约在1524年左右完成；另一些人则认为应该在1516年到1518年之间。无论如何可以看出，

性。这幅作品的魅力在于费拉拉派典型的锋利线条、人物丰富的色调和背景建筑雪白的单色调（赋予场景一种疏离的永恒之感）之间的对比。这幅作品是1525年在红衣主教伊波利托·埃斯特的收藏中发现的；后转到了红衣主教卢多维科·卢多维西的手中。1889年，从罗马的佩利科里处购买得来。

板上蛋彩画
177×141 cm
1840年购入

达尼埃莱·达·沃尔特拉
《圣乔瓦尼·巴蒂斯塔的斩首》1546—1549

该画是画家成熟时期的作品，让人想起米开朗基罗对画家的长期指导，他曾是米开朗基罗的学生和朋友。也正是出于这种情感上的亲密，教皇比约四世让他为西斯廷《最后的审判》中的裸体穿上著名的"衣服"，这使得达尼埃莱被冠以"做裤子的裁缝"这一令人不快的绰号。在萨包达的这幅收藏品中，我们可以发现画家对抽象化和新造型主义风格化（画家更晚期的作品的突出特点）的谨慎，以及画中佛罗伦萨的罗索和蓬托尔莫风格的痕迹，特别

是萨罗梅公主的形象和明亮的天蓝色的使用。这幅画见证了画家对一种更流畅更个人化的语言的研究，在米开朗基罗处借用的丰碑性形式的基础上，向着这位大师所不曾有的神圣的庄严性迈了一步。这幅画1667年被证实存放在佛罗伦萨的尼克里尼宫，1840年由埃托雷·加里奥购买，收入皇家美术馆。

画中的场景完全忠实于马可的描述，马可称乔瓦尼在狱中被艾洛德的一名看守杀害，看守把他的头颅交给萨罗梅，萨罗梅又把这个可怕的战利品交给了这起杀戮的唆使者——她的母亲艾洛蒂阿德。

画家采用的手法非常独特而有效，公主在监狱的栅栏后面手捧托盘等待着，显然是凶杀的目击者和沉默的帮凶（可以发现这一细节并未在福音书中提及）。

布罗吉诺和工作室
《科斯莫一世的肖像》约1555

布上油画
81 × 68 cm
1566年收入

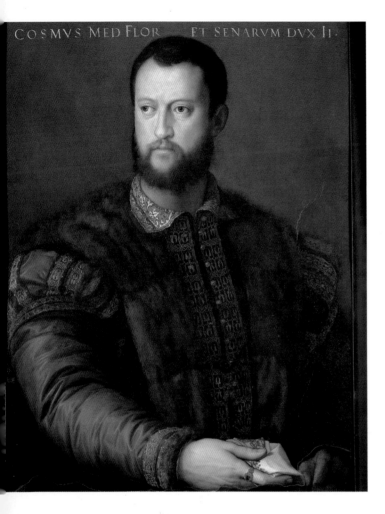

科斯莫一世的肖像很好地体现出了艺术家的画质和人物坚韧的性格，从年轻时就"身材高大"（据菲利普·卡维莉阿纳大公爵的自传记载）。正是提供了反映王朝专制主义理想的画面，使得科斯莫的政治观受到了启发，布罗吉诺成了美第奇宫廷的御用画家。人物优雅、高贵、严肃的特点（可以找到米开朗基罗作品和蓬托尔莫风格的线条的影响），使它成了欧洲宫廷肖像画的典范。布罗吉诺风格的典型特征还在于细微的细节分析和渲染的真实感（这里明显表现在丝绸的光泽、绣花麻布手帕和红宝石戒指上）。在画家的诠释下，就连科斯莫的轻微斜视都有贵族的特点。一封写于1566年10月31日的信的残页证实这幅画是由大公爵本人赠予萨沃伊的埃马努埃莱·菲利贝托的。1635年，这幅画作为塞巴斯蒂阿诺·德·皮雅泊的作品编入利沃里城堡的收藏。

保罗·维罗奈塞

《西门家的晚餐》1556

布上油画
315×451 cm
1837年收入

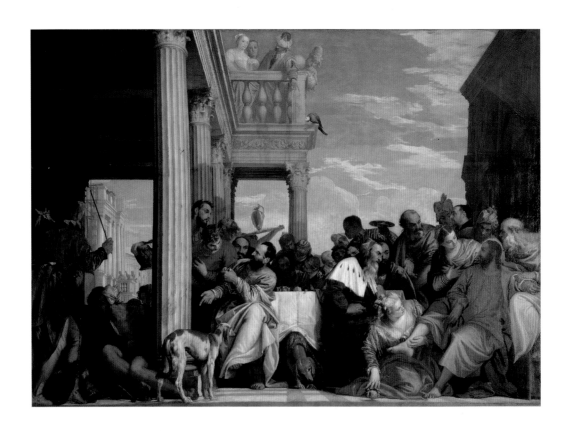

　　维罗奈塞的大油画是保存在萨包达美术馆中最著名的画作之一。这幅画描绘的是福音书里的片段，当时耶稣作为法利赛人西门家的宾客，原谅了匍匐在他脚下用眼泪洗净他的鞋、并为鞋抹上香油的妓女的罪。这段《圣经》故事如维罗奈塞描绘的所有著名的"晚餐"一样，画面中都是俗世之人，只有基督一个让人联想到神圣的主题。场面的生动和现实性柔化、平衡了建筑的优雅与严谨，创造出一种令人吃惊而着迷的对比效果：拥挤的人群在宏伟的大理石柱间挤来挤去，而石柱那优雅的几何结构似乎在默默地欢迎着他们。这幅作品是为切尔索的圣纳扎罗（维罗纳）修道院所作的，1646年修道士们将其卖给了热那亚的斯皮诺拉侯爵，然后从侯爵那里又转移到了杜拉佐家族：卡尔洛·菲利切国王买下了杜拉佐宫，宫里的作品按照具体的条款转移到了萨沃伊人手里。在皇家美术馆建成后，卡尔洛·阿尔贝托想让这幅作品也收入美术馆的收藏中，1837年，它被人偷偷从热那亚的住所运出，并用一幅由利多尔菲画的仿制品取而代之。

维罗奈塞的绘画中，城市画面是至关重要的，但应该把它看成的一个发展的阶段：在16世纪，建筑结构成为自发的绘画素材，响应了绘画经济中的色彩和可塑性的功能。

维罗奈塞的绘画语言特别体现在建筑方面，以透明的笔触和反光的明亮而浓重的色彩为特点，提升人物的色彩值，让其具有生动和散射光的效果。

乔治·瓦萨利在《生活》中提到了这幅画，称赞了它生动的现实主义，并且特别强调了画中的两只猎狗，它们也受到了所有后续评论的赞美："维罗纳圣纳扎罗黑人修道院的食堂里，他在一幅巨大的油布上画了西莫奈为主做的晚餐和罪人把它扔到脚下的情景；画里有很多用自然肖像画法绘制的人物和极罕见的远景，食堂下面是两只很漂亮的狗，显得自然而充满活力，更远处是画得相当出色的残食。"

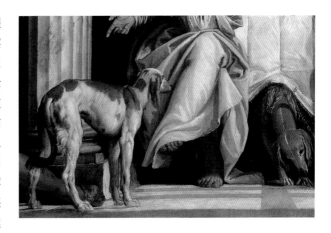

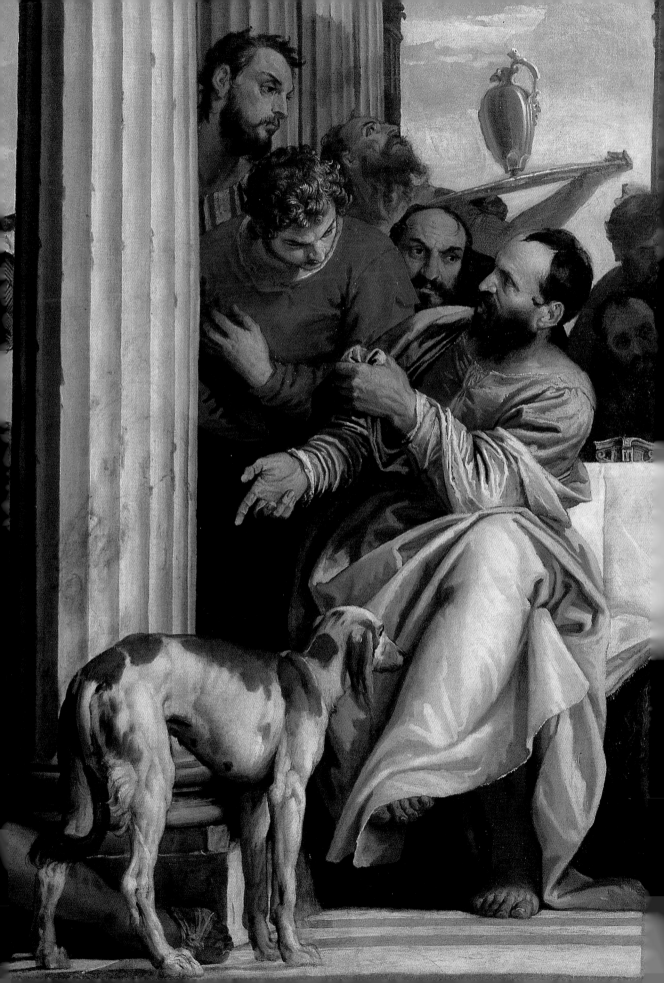

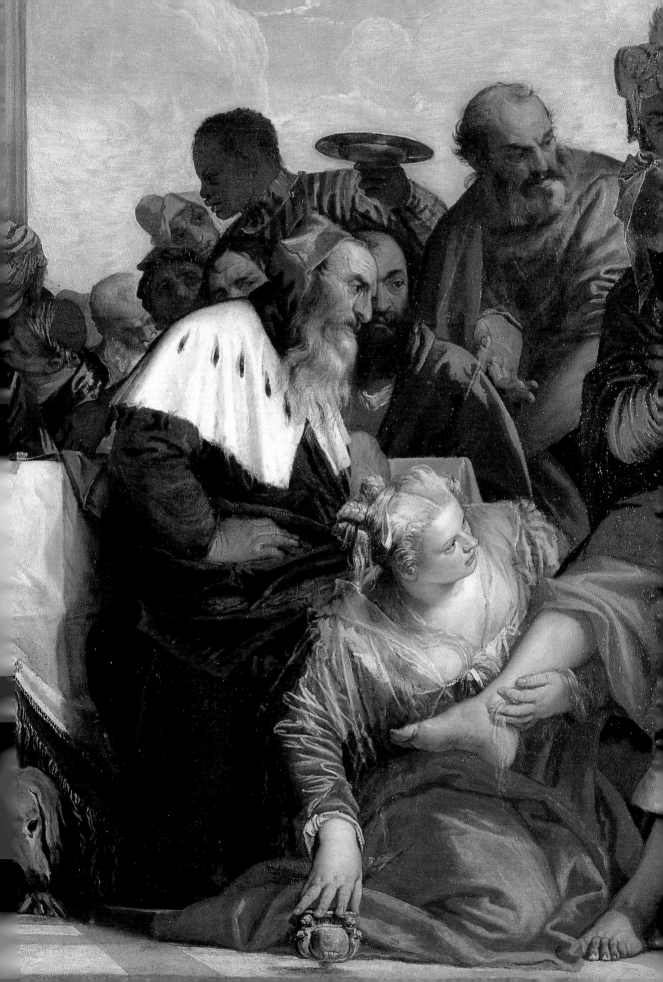

雅克泊·巴萨诺
《伏尔甘的熔炉》1580年后

布上油画
235×390 cm
1605年收入

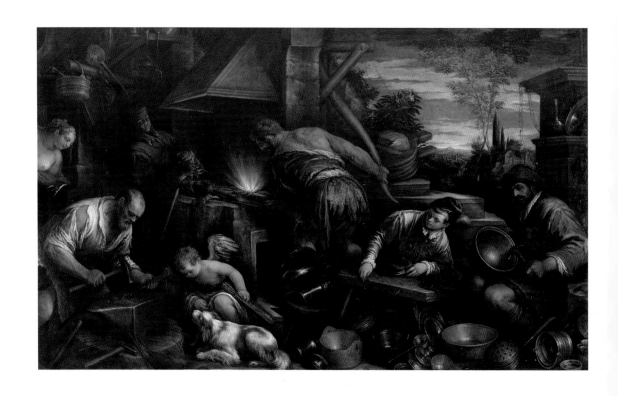

火神伏尔甘的熔炉是雅克泊和他的孩子（弗朗西斯科、乔瓦尼·巴蒂斯塔、莱朗德罗和杰罗拉莫）的作品中描绘过多次的主题，他们与父亲在很多重要的绘画作品中都有密切的合作。据证实，1605年这幅油画是卡尔洛·埃马努埃莱一世公爵的收藏，对于这幅画的作者问题，推测主要在雅克泊（弗朗西斯科的协助）和工作室的作品之间徘徊。这幅画展现了雅克泊最优秀作品的所有特点：改写古典神话和圣教历史中的伟大主题，使其变得人性化的日常生活的场景；拥挤的人和物之间的独特组合；昏暗的环境和突出了光效和色彩柔和性的夕阳。画中伏尔甘正在为爱神打造弓箭，周围的环境与"奥林匹斯山"丝毫扯不上关系，却带着一种17世纪风俗画发展初始的现实主义特点，更像是个铜匠铺（仔细看画家描绘的"静物"盆，铁匠仍在专注地打制着）。他右边的女性人物自然是伏尔甘的妻子、爱神的母亲维纳斯。不可排除这幅画有隐藏的寓意：火神受命为奥利匹斯之王丘比特打造可展现其权威的弓箭，按照隐喻意来说，这一主题常常用来庆祝王子或家族军事力量。

巴索罗玛乌斯·斯普朗格

《最后的审判》1570—1572

铜版油画

116×148 cm

1814年收入

　　这幅作品是画家艺术生涯最初时期的作品，更确切地说是他在罗马时（1566年—1575年）所作，当时在红衣主教亚历山德罗·法尔奈塞和著名的微雕大师朱里奥·克罗维奥的保护下，斯普朗格被比约五世任命为教廷画家。据资料记载，教皇特别委托其绘制一幅安杰利克《审判》的仿版，这幅画当时已经在教廷的收藏之列。艺术家的绘画技巧和他佛兰芒的出身共同体现在出色的人物形象上，而他铜版油画的技能又赋予了画面非凡的光彩。费德里克·泽里认为："这幅画比那些按照虔诚性衡量的'最初作品'的回归早了三个世纪，19世纪与真实生动的艺术文化相距甚远的天主教教堂的绘画的回归。"据斯普朗格的传记作家范·曼德描述，这幅作品是画家在梵蒂冈教皇处暂住时历时14个月完成的。博斯科马伦戈的多米尼加修士将《最后的审判》和梅姆林的《耶稣受难图》一起赠送给维多里奥·埃马努埃莱一世，希望后者能支持重新开放在拿破仑时期关闭的修道院。

丁托列托
《三位一体》约1574

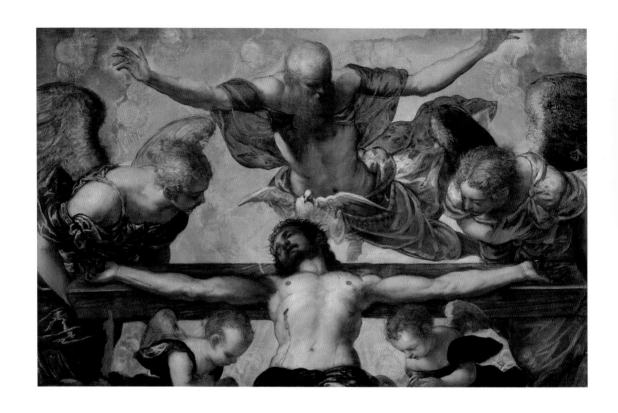

　　关于作品的成因，文献中都没有明确的记载。作品的成画日期也没有合理的定论。从传统上看，这幅画应该是在1570年到1575年间完成的，但从它的风格来看，则应该更早，在1564年到1568年之间，当时丁托列托正在威尼斯为圣洛克大学校创作装饰绘画。但目前普遍接受的假设是这幅画是威尼斯圣吉罗拉莫教堂的圣阿德里阿诺祭坛画的上部分，从画面中可以发现丁托列托艺术最独特的特点：概念解释的自由性和把新的生命与宗教主题肖像传统相结合的能力；运用基于斜线和不寻常透视角度解决方案的大胆性，如这幅作品中一样；笔触间紧张的情节加上戏剧性的印象画法，赋予画面一种不稳定感，就好像一种日常的现实出人意料地被圣人顿悟打破。这幅画最初来自热那亚的公爵宫，后于1833年进入萨包达美术馆。

父亲形象的轮廓用比背景赭石色更浅的阴影精心描绘，赋予人物一种非物质感和漫射的光晕。

对于三位一体的肖像构图，巴洛克时期流行的是横向排列。丁托列托则用了哥特式的手法使其显得更现代化，画中圣灵在头戴荆棘环、斜靠在一边的基督上方飞舞。

丁托列托的艺术表现力可以从十字架两侧的两位好奇的天使身上得以体现，他们对于自己在观察的人似乎充满惊奇与怜悯。在大胆的构图中，他们的出现使人感受到动人的抒情主义的音符。

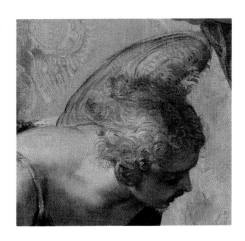

雅克泊·维基，又称阿尔基安达

《卡尔洛·埃马努埃莱一世的肖像》约1572

布上油画
146×88 cm
1572年收入

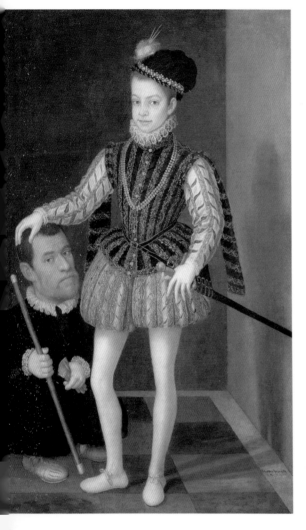

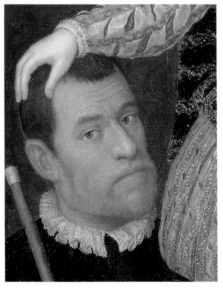

班牙风格和那些年活跃在萨沃伊的其他画家佛兰芒人简·克拉埃克，即人们更熟知的卡拉卡的影响。肖像画中的小卡尔洛·埃马努埃莱大约十岁，与他的父亲埃马努埃莱·菲利贝尔托的肖像同期完成，并一同存放在萨包达美术馆。画中人物高贵形象的着重描绘和衣服花边、蕾

在肖像画中，站在未来公爵旁边的是法比奥——玛格丽塔公爵夫人的矮人。从古时候起，矮人就成了高贵的宫廷的成员之一，他的形象直接与中世纪的小丑有关。身体的畸形使他们可以以给人取乐为生，并让艺术家们获权让他出现在强者的画面中，成为绘画的对象。

这位费拉拉画家自1561年起担任埃马努埃莱·菲利贝尔托宫廷的御用肖像师。他在法国、德国、首都维也纳和布拉格的任命，证明了他在萨沃伊人中所享有的声望。在欧洲不同宫廷的经历让画家的官方肖像画风格有所更新，其中显然受到了弗朗索瓦·克洛埃特、当代西

丝的绘画技巧是这幅画的特点；另外，尽管这幅画是为官方所作，但画家仍依靠年轻的公爵嘴边迷人的浅笑保留了人物的人性化。阿尔吉安塔和卡拉卡都感觉到西班牙画家阿朗索·桑切斯·科埃略的权威性。这幅画上签了"Jacobus Argenta F. M."的名字。

铜版油画
26.5×39 cm
来自尤金·萨沃伊苏克松收藏

鲍尔·布里尔
《风景与莫库里奥和阿格斯》1606

根据希腊神话，拥有一百只眼睛的怪物阿尔戈（这里仅描绘成一个老人）是由报复心极强的朱诺派去监视朱庇特心爱的伊奥的，朱庇特把她变成了一头小母牛，以让她从妻子的愤怒中解救出来。莫库里奥受奥利匹斯山之王之命，用乱石杀死了阿尔戈，救出了小母牛。在奥维德的版本中，天神先用长笛迷昏了怪物，然后再杀死了他。

作为 17 世纪经典山水画最重要的先驱之一，布里尔自 1590 年起就专注于在铜上绘制的小型作品，其中《风景与莫库里奥和阿格斯》就是出色的例子。画家在微雕和调色方面的天赋在这里表现得尤为突出：从阴影中站着两个神秘人的黑暗树木开始，展开了一幅异常明亮的景观，薰衣草色的天空和碧绿的流水、灰绿的草坪以及悬崖巧妙地融合在了一起。自 1589 年起的罗马时代中，画家与布鲁杰尔·德·维鲁迪之间的相似性常常导致作品归属的困难，他们俩的外貌也很相似。这幅作品的结构——水平扩展、三层对角线贯连面是布里尔作品中经常出现的形式。这幅作品上有画家的签名和日期 1606 年。

简·勃鲁盖尔

《空虚的人生》1615—1618

板上油画
64×106 cm
来自萨沃伊的收藏

　　这幅画属于一种特定的流派，即 17 世纪初在佛兰芒界非常流行的为"小艺术品陈列室"所作的寓言画；一种简·勃鲁盖尔——因为他出色的调色天赋又称"丝滑的"简——成功开拓的绘画种类，其代表作《寓言的五感》现保存在普拉多博物馆。这是一种对巴洛克风格的精确表达——一些是前期巴洛克或者晚期风格主义，它通过寓言的形式体现了光彩夺目的罕见珍贵物品中的精湛技艺，这与资产阶级收藏家队伍的壮大和愈加精致的生活方式密切相关。

　　17 世纪盛行的对收藏的热情，不仅出于人们想对杰作进行编目和剖析的意愿，而且也表达了他们想在残酷的时间洪流中留下"什么"的意图。如果说伦理比喻有时表现得很偶然——一种表现欢愉纵欲场景的画面，魅惑的主角在神圣绘画中很难被接受，尽管如此，它体现了这些画面的中心主题，也是其所传达的寓言意义的关键。那些东西都非常珍贵而脆弱，符合巴洛克对于世事无常的痴迷。

多彩的鹦鹉将异
域风情和引人发笑的
言语模仿的戏剧性结
合在了一起，完美地
展现了巴洛克时代戏
剧化的诗意感。

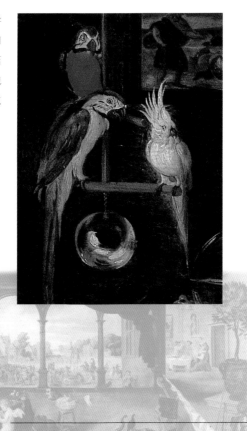

在巴洛克文化
中，肥皂泡比喻人
的生命：无比脆弱
却斑斓闪亮。完美
的圆形和柔软性象
征着开普勒和伽利
略颠覆性的发现所
引起的对于不可挽
救的"打破圆圈"
时代的不安。

隐秘的手套代表
了女性的虚荣心和诱
惑力，还有朝臣要求
的"诚实的掩饰"。

此外，自然和人为修
饰的结合是巴洛克
思想和审美的典型
体现。

乔万·巴蒂斯塔·克莱斯皮，又称切拉诺

《圣切尔索圣母雕像前的圣弗朗西斯科和圣卡尔洛》1600—1610

布上油画
258×155 cm
1653年收入

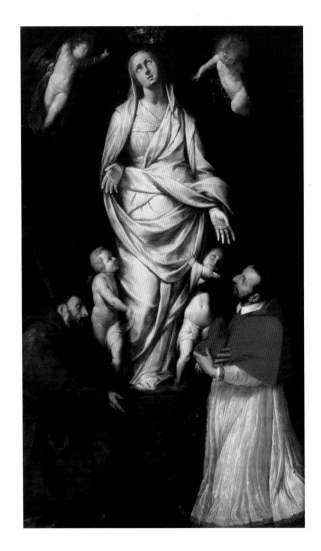

切拉诺在波罗梅奥家族附近形成的伦巴第派的风格在他的肖像画中有着明显的表现，比如与一位古老传统的圣人弗朗西斯科·达西西以及后被追封为圣者的卡尔洛·波罗梅奥之间的相近性；或者是在画面中心插入的波罗梅奥红衣主教的雕刻师阿尼巴雷·丰塔纳于1584年雕刻的《圣母像》——现位于米兰圣玛利亚教堂。在这幅人物密集的作品中，如马克·罗西所强调的一样，要确定哪个是真正的朝拜对象并不简单：两位圣人或者圣母，圣母没有以想象的方式出现，而是以一幅已经存在的、相当出名的艺术作品的化身出现。值得注意的是，丰塔纳的雕像是1589年放置在米兰教堂的祭坛上的，因此1584年去世的圣卡尔洛不可能看见过它。身穿红披肩的波罗梅奥在和圣母亲密对话，画家聪明地让人从卡尔洛的使徒身份联想到对玛利亚崇拜的中心——反新教。这幅画有效地展现出了切拉诺绘画的特点，在大众和学者元素、在凝聚和溶解、在忏悔和颂扬的交织之中，揭示了他对17世纪初矛盾的无比敏感性。

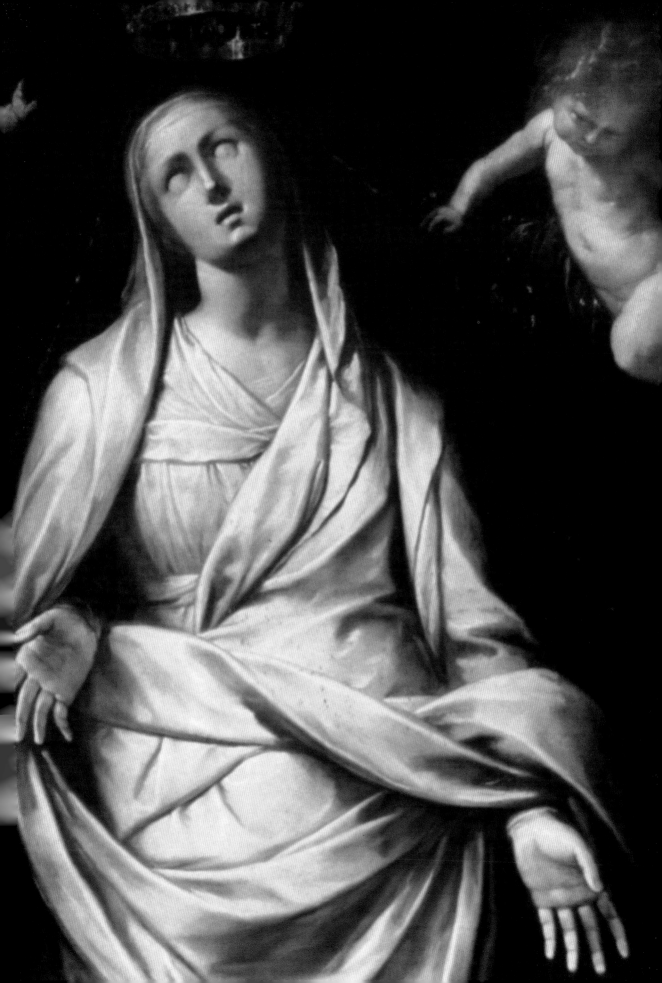

安提维度托·格拉玛提卡

《希尔伯琴弹奏者》约1615

布上油画
119×85 cm
1864年收入

格拉玛提卡是一位特征不甚精确的艺术家，特别是很难把他的作品从罗马旺铺的作品中区分出来，他曾在17世纪初去过罗马。根据文献记载，画家在1594年左右加入了卡拉瓦乔流派，但随后师生关系发生了逆转，传言称格拉玛提卡为"资深的卡拉瓦乔"或者"卡拉瓦乔的转化"，特别是他晚期的作品。《希尔伯琴弹奏者》，最先认为是卡拉瓦乔的作品，后又认为是真蒂莱斯基，最终才确定是格拉玛提卡的作品，这也是这位画家确定的为数不多的作品之一。画面的布局非

常精确，卡拉瓦乔的自然主义精神得以重现，如锐利的光线和显著的明暗对比。桌上摊开的乐谱两侧，放着一把吉他和一个巴斯克手鼓。据证实从1621年起格拉玛提卡曾在维多里奥·阿梅德奥一世的宫廷任职过，但实际上他和萨沃伊人的来往在前几年就开始了。这幅画由法莱蒂·迪·巴洛罗侯爵于1864年捐赠给皇家美术馆。

意大利流行的"音乐静物"风格在卡拉瓦乔的《随从》中得以体现，这种风格最先出现在著名的《琵琶演奏者》（圣彼得堡艾米塔基博物馆）中，后来卡拉瓦乔流派的许多艺术家也采用过。演奏家看起来并没有在意放在他面前的乐谱，乐谱在这里只是起装饰和静物色彩对比的作用。

布上油画
91×140 cm
1872年收入

谈齐奥·达·瓦拉洛
《雅各贝和拉凯莱》1615年与1627年之间

女人年轻的年纪和带有一丝狡猾的谜一般的神情，造成了一些鉴别方面的困难：雅各贝的母亲雷贝卡，通常会表现得更年长一些，而按照画家晚期的概念，安娜也通常被描绘成可敬的形象。因此，画中人物是狡猾的拉凯莱似乎是合理的。

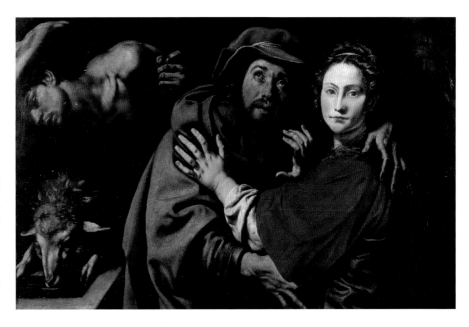

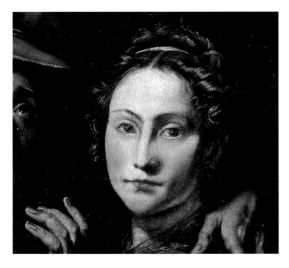

关于谈齐奥生活和艺术生涯的碎片式的信息并不足以帮助我们解开围绕这幅作品的谜团。关于主题的评论观点并不是唯一的：一些人认为是《圣安娜的受孕》，另一些认为是《雅各贝和雷贝卡》，这幅作品以后者编目。最近，这幅作品的主题得到了确定，即《雅各贝和拉凯莱》。同样的不确定性还发生在成画日期上，一些人认为在1615年前后，即画家的青年时期，另一些人则认为是1627年左右，即画家的成熟期。特别是画中女性的脸庞（并且用浓重笔墨重绘过），从椭圆的眼睛到挺直的鼻梁，我们可以认出谈齐奥绘画的外貌特征。直射赏画者的冷峻的目光，赋予了女人一种不寻常的力量，特别是与同伴害怕得几乎不知所措的表情形成强烈的对比。因此可以发现画家表现力非常充分，其中画面的现实主义与幻觉似的悲剧基调重叠在一起。尽管遭到严重的损坏，从画面中仍可以看出卡拉瓦乔风格中浓重的光影效果的痕迹，这是谈齐奥在罗马逗留后的后风格主义的体现。这幅作品购自安德烈·米利奥，于1872年进入美术馆。

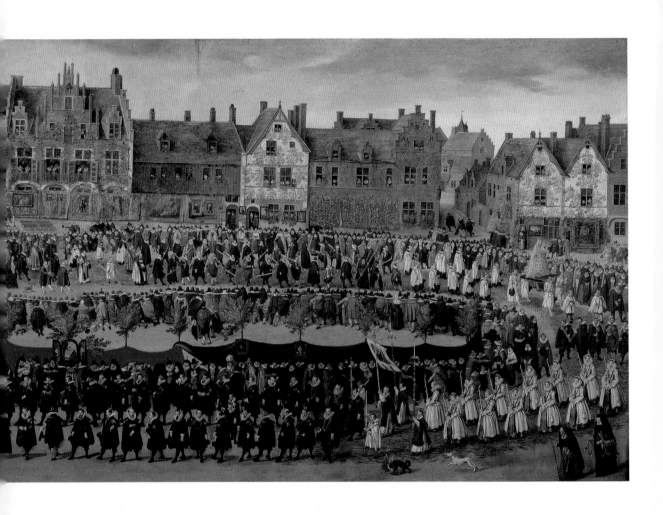

 签有艺术家花押字的这幅作品用诙谐的笔触描绘了萨布伦周围的年度游行。从1617年起，按照法兰德斯和荷兰的统治者伊莎贝拉公主的意愿，十二名来自布鲁塞尔的可怜的女孩将获得嫁妆。游行队伍前面的黑衣人是皇家大誓言弓箭队的成员；他们身后跟着十二位穿着蓝白色衣裙的贞女；队伍最后是佩戴有玛利亚标志的神职人员，他们按照教会等级之分排列。萨克拉门托跪在整齐的这一行人前面。房子较低的楼层里陈列着绘画和挂毯，

女人们从窗户和阳台上观看着这一盛景，两只狗在下面打闹。画家特意把签名隐藏在右下方老女人的移动椅上。萨拉尔特的雕刻作品比绘画作品多，而这里他所体现的写实绘画带给人一种别有的新鲜感。布鲁塞尔博物馆里还有同一主题的另一版本的作品，面积更大，但有着显著的不同。这幅画曾是尤金·萨沃伊苏瓦松的收藏，存放于维也纳的丽宫。

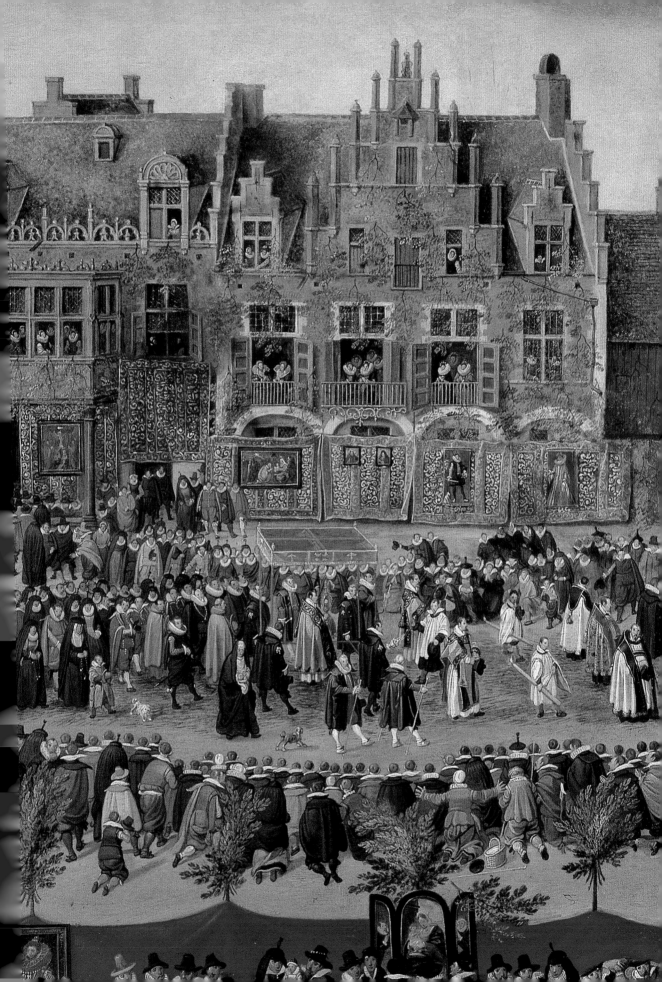

17世纪的安东尼莫·佛兰芒
《绅士与他妻儿的肖像》

布上油画
57×73 cm
1840年收入

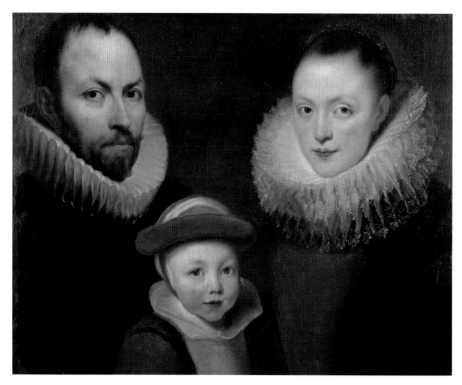

改革后的资产阶级的觉醒以及他们对于自己勤劳、奉献和经济实力的认识在这位丈夫兼父亲坚定的目光中得以体现，他非常清楚自己在家庭和社会中的榜样作用。

在17世纪的兰德斯，肖像画家的成功与崛起的中产阶级的强烈信任感和扩张能力紧密相关：普遍的乐观主义态度带来了一种自我庆祝与自我代表的愿望，即投资公共和家庭领域。在全家福的肖像画中，比夫妻画中更多地出现了有血缘关系的亲属中的伦理观念，并以人物的亲密感为特点，这在意大利的肖像画中是完全陌生的。这种组合的布局是相当传统的：背景按照最古老的方式而非彩色的，深色西装和白色围脖是当时佛兰芒中产阶级的典型着装。让画面充满魅力的是一种浓重的和谐感，似乎将这对夫妻和他们的孩子紧紧连接起来：一种强烈的表现力，丝毫没有隐

藏对在这世界取得一席之地的人发自内心的满足感。人物的面孔在深色的背景下脱颖而出，就像黑夜里的光亮一般，而那具有穿透力的坚决的目光似乎骄傲地想看穿赏画者的眼睛。对于画中的父亲是尼克拉·洛克克斯的猜测仍在讨论中。这幅作品由洛基耶男爵于1840年捐赠给皇家美术馆。

树枝状石上油画
27×36 cm
1631年收入

安东尼奥·藤佩斯塔

《阿多尼斯之死》17世纪30年代

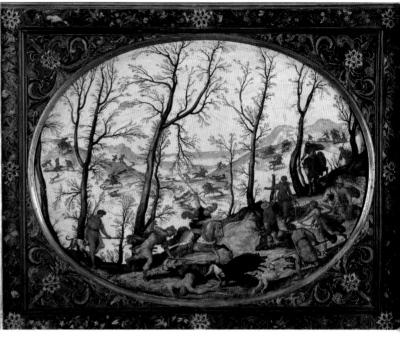

藤佩斯塔是一位广泛涉猎各种形式的活动的画家，他是风格主义文化的代表人物之一，他曾多次为萨沃伊宫廷服务。很可能在1619年到1620年前后，他在卡尔洛·埃马努埃莱一世的宫廷逗留过，国王传唤他到都灵卡斯特罗城堡广场参加比赛（为维多利奥·阿梅德奥一世王子和法国的克里斯蒂娜婚礼作画）。《阿多尼斯之死》是一幅非常重要的作品，既因为它代表了那些年在树枝状石上绘画的为数不多的作品一种，也因为画家风格主义的流畅性和佛兰芒画派的形式性的结合是非常可贵的。作品的主题是从奥维德的《变形记》（第五本）中提取的，描绘的是维纳斯心爱的人——帅气的阿多尼斯，年轻而狂热的狩猎者。女神总是伴随着他的狩猎之旅，非常爱他，并且非常害怕失去他。一天，她去了撒普鲁斯岛，而年轻人和他的猎狗们去狩猎野猪。愤怒的野猪追上猎人，把他伤得奄奄一息。还没抵达目的地的维纳斯听到了濒死的情人的呻吟，飞奔到灾难现场后，绝望的女神在阿多尼斯的鲜血上洒上甘露，鲜血膨胀起来，变成了一朵红色的冠状银莲花。据推测，这里用花卉装饰的框架就是从最后的变形中获得的灵感。

藤佩斯塔这幅珍贵的作品可与马里诺·阿多尼斯的诗（1516年发表）相联系起来，诗中详细地描绘了英雄受野猪攻击受伤致死的过程。另外值得注意的是，在16世纪末期和17世纪初期，猎人的主题在欧洲宫廷获得了巨大的成功。

简·德·布洛涅，又称瓦伦丁

《圣杰罗拉莫》1618—1622

布上油画
104 × 145 cm
1635年收入

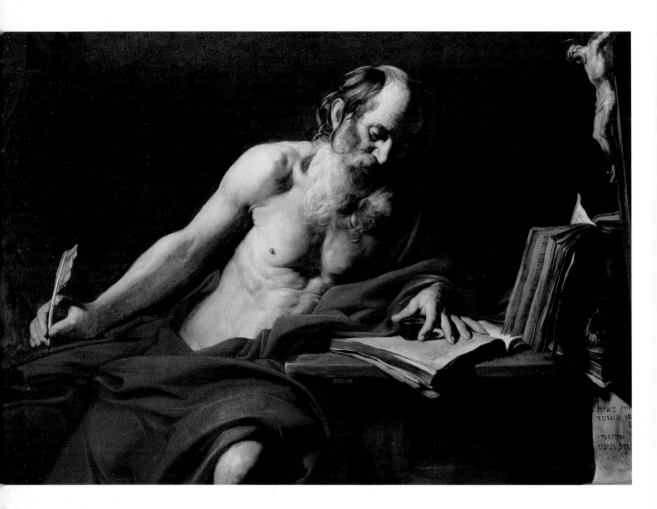

　　瓦伦丁出生于法国，二十岁出头时搬到了罗马，他被认为是丰富却短暂的卡拉瓦乔画派的终结者，他将卡拉瓦乔得画风发挥到了极致。在与卡拉瓦乔走得很近的艺术家们中间，他与大师的关系是最亲密的，他们之间有着深厚的感情，在这幅《圣杰罗拉莫》中也可看出，这是画家同一主题的4幅画中的第一幅。画面中的这位圣人——教堂中的博学者、《圣经》的评论者和翻译者，正在专注于他的研究，意图在寂静的隐居处编纂出一些神学作品。肖像把"人文主义"和"苦修"结合在一起，"人文主义"强调圣人个性的教条性和他作为学者的举止，圣人通常是穿着衣服的，尽管红衣主教的服装穿着并不得当；"苦修"则可追溯到杰罗拉莫在叙利亚沙漠度过的时光，所以这里老隐士部分裸露，只有部分披上了红袍。在书桌的右边角落可以看到一个骷髅，这是引人冥想的象征物，它和驯服的狮子以及白鸽一起，是圣人最典型的配物。这幅画在1635年公爵宫的画作名录中已有类似记载。

多梅尼基诺

《建筑、天文和农业天使的寓言》1620—1625

布上油画
102×154 cm
来自马乌利奇奥·萨沃伊的收藏

这幅画是马乌利奇奥红衣主教在 1625 年购买的，很可能是 17 世纪 20 年代初的作品。从风格特征和从现今保存在温莎城堡的皇家收藏中的初步画稿可以确定它的真实性。作品的主题可以从画中三位小天使的配饰和他们的动作看出来：最右面一位天使毫无疑问是农业天使，从他头上戴着的粮食花环、移植柠檬树的动作和右下方的镰刀可以看出；天文天使坐在一个浑天仪上，手里拿着沙漏，身上裹着一件满是星星的袍子；建筑天使是引起较大争议的人物，因为镜子通常不是他惯有的配饰。画家受委托绘制这幅作品的背景环境不详：理查德·斯皮尔猜测是画家受红衣主教委托为蒙泰焦尔达诺的奥尔西尼宫所作，但仍没有可靠的相关证据。艺术和科学赞助人兼罗马德西奥系美术馆和都灵索林吉美术馆的创始人马乌利奇奥智者的形象，能让画家通过如此宽泛的寓言表达敬意，看起来似乎是可信的，当然也不排除他们之间有未知的更深层的联系。

多梅尼基诺的艺术忠实地反映了他的理论原则，以一种以线条为主导的纯正的古典主义为特点。在精确的描绘中，人物边缘的阴影几乎是着重描绘的，正如画家用自己的话说的那样："画就是画，没有任何东西的形状可以超越它精确的界限。"

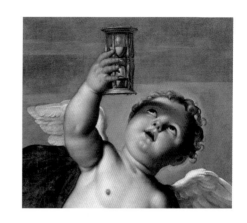

沙漏是含义最明显的象征符号：天文学事实上是星星和天空的科学。正如17世纪的许多寓言一样，对无情的时光流逝的无常观念和隐含的警告占据表现的中心位置。

在里帕的肖像画中，配饰镜子与"科学"相关，也就是作品左边的天使所喻指的。他在著名的论文中写道："镜子展现的是哲学家们所说的'科学是抽象的'的观点，因为临时符号能让我们对理想物质从认知延伸到理解，就像照镜子一样，看到存在物质的临时形状，能让我们思考它的本质。

奥拉齐奥·真蒂莱斯基

《圣母领报》1622—1623

布上油画
209×198 cm
1623年收入

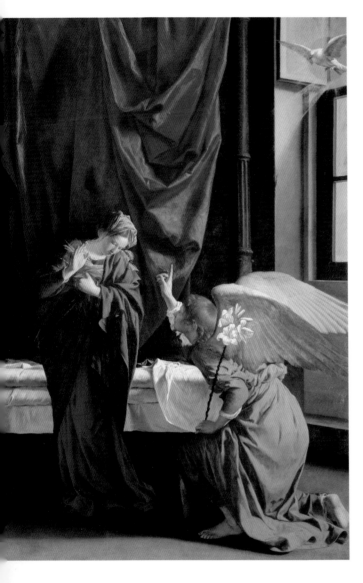

《圣母领报》是真蒂莱斯基赠送给卡尔洛·埃马努埃莱一世公爵的，它很可能是画家在 1622 年末到 1623 年初之间在热那亚住处所作的作品。这幅画由画家的儿子弗朗西斯科护送至都灵，画上签有"奥拉齐奥"的签名和"1623 年 4 月 2 日"，让人想到另一幅以罗特和他的女儿们为主题的作品，这幅作品于前一年赠予公爵，现在仍待确认，也许存放在柏林油画馆。《圣母领报》是以特殊的方式对真蒂莱斯基风格的总结，这幅画代表了他作品的最高峰：事实上，它既展现了精致的托斯卡纳文化，又展现了画家在世纪末在罗马逗留时培养的对卡拉瓦乔自然主义的兴趣。非常优雅的圣母的形象似乎带着一种返古主义的味道，让人想到 15 世纪的多纳泰罗、菲利波·里皮和更晚期的画家桑蒂·迪·狄托的风格。这幅作品很快便受到了极大的赞赏，最初存放在都灵公爵宫。1799 年，和萨包达美术馆里的很多其他杰作一起，被拿破仑军队转移到了法国，直到 1815 年至 1816 年间才重返意大利。

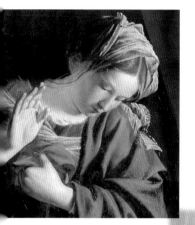

这位"无比优雅"的圣母的美丽和贵族式的谦虚受到了广泛的赞赏。我们引用大评论家罗贝尔托·隆基独特而有趣的评价,他认为他看到了"一幅一位严肃的夫人和一位赤脚却穿着丝质长衣、肩胛骨上插着两片巨大的翅膀的年轻人之间不可能出现的场景!"

由鸽子化身的圣灵出现在《圣母领报》这幅画的右上角。直射到玛利亚身上的明媚的阳光展现了她神的化身,并且卢卡认为其诠释了加百列的话:"圣灵将降临到你身上,将降临到你身上的是他的影子,是上帝至高无上的权力。因此即将出生的他将是圣人,将被称作'上帝之子'。"另外,窗户也是这被定义为"感官"宇宙建筑的一部分:通过窗户,可以打破人类世界和非人类世界的壁垒,日常生活便可变成永恒。

在真蒂莱斯基的作品中,评论家们往往能发现自然主义细节的存在,就像这张乱糟糟的床一样;而画中呈现的光线和亮度的运用又让人联想到佛兰芒的现实主义风格。画家在热那亚时可能欣赏到了荷兰的绘画作品,他对于荷兰绘画的熟悉程度是非常显著的,同样在其与凡·戴克的创作中,他的个人认识也得到了证实。

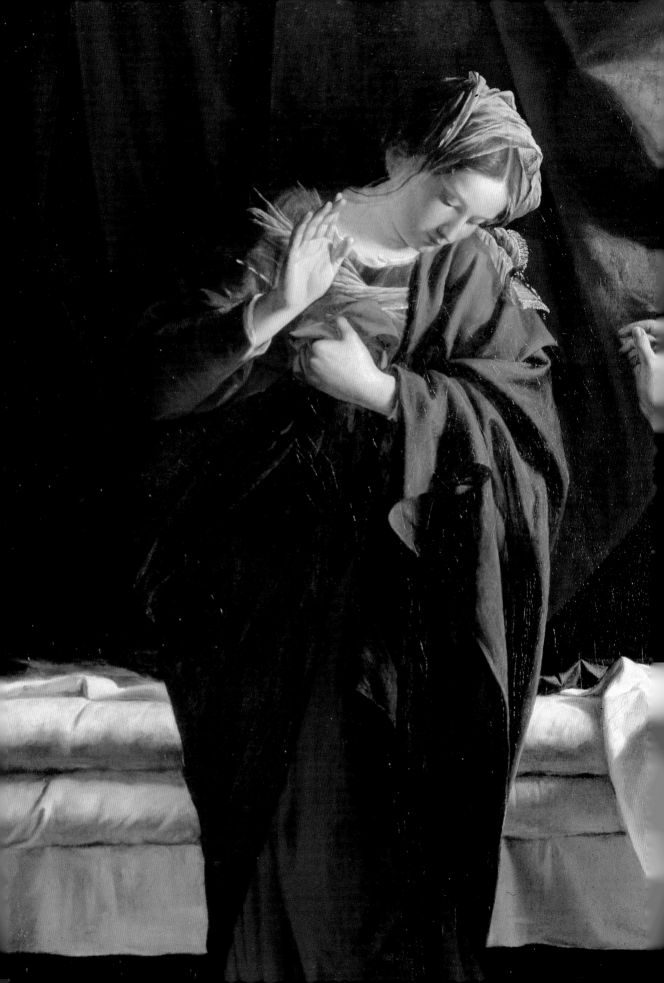

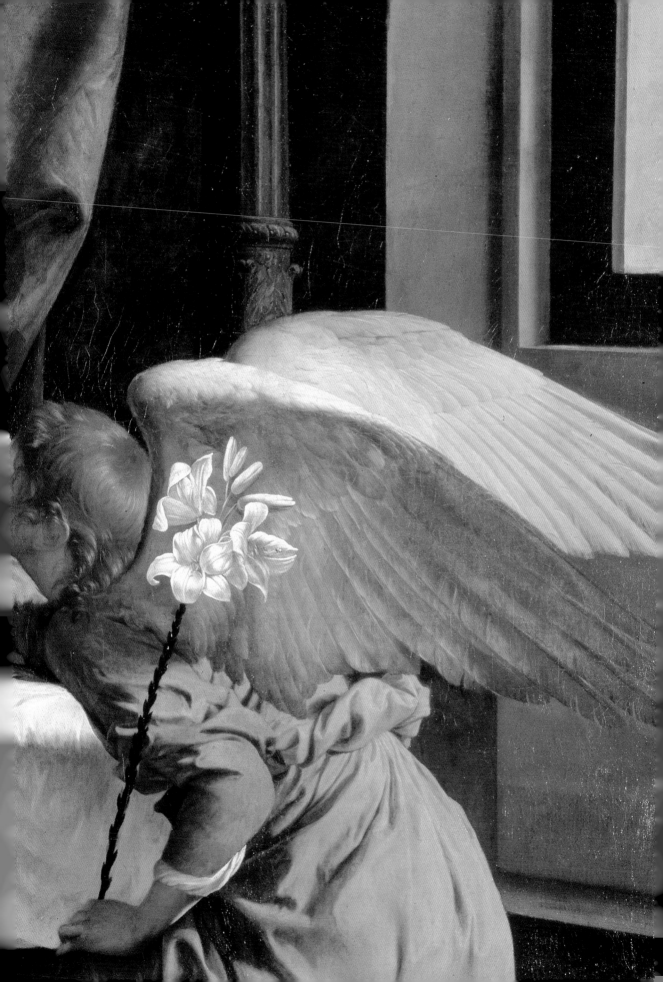

柯奈利斯·德·沃思

《十岁小女孩的肖像》1622

布上油画
156.5×94 cm
1682年收入

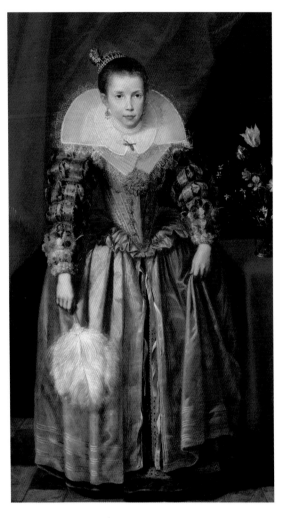

这幅作品在确认是柯奈利斯·德·沃思的作品之前，曾被当作普波斯和鲁本斯的作品。在凡·戴克出发去意大利以及和鲁本斯一起几乎全部致力于外国客户后，柯奈利斯成了17世纪20年代左右资产阶级最受欢迎的肖像画家。尽管受鲁本斯和约尔丹斯的影响，德·沃思的风格却显得更保守：气氛一般更温馨，笔触更静态，画面更暗淡。如果说在他第一幅作品中，仍保留有16世纪官方肖像画的特点，背景是非彩色的，人物的位置也很常规，那么在这幅画中我们可以发现一种更自由的表现方式，环境因桌子的一角、鲜花和红色窗帘的装饰而显得富有生机。画

家采用了凡·戴克对整个人物的处理方法，这种方式只在贵族的肖像画中使用，也只在20年代的资产阶级客户中非常流行。展现画家高超艺术水平之处可以从画家对人物童年的表现力上看出：身穿金色礼服的优雅而迷人的女孩目光直接而带着尊敬，这完全是事实的写照，不带任何人为修辞的手法。这幅作品的左下角有"Anno 1622, Aetatissuae 10"的字样，是1682年存放在公爵宫的两幅相似的作品之一。

在丰富的服装和细致的配件（不寻常的鸵鸟扇）上的娴熟技巧是许多佛兰芒艺术家的特点。但德·沃思的出众之处还在于他还原了这位对自己的地位相当骄傲同时对绘画模特的身份又完全不知所措的女孩模样。

布上油画
直径180 cm
来自马乌利奇奥·萨沃伊的收藏

弗朗西斯科·阿尔巴尼
《土之元素》约1625

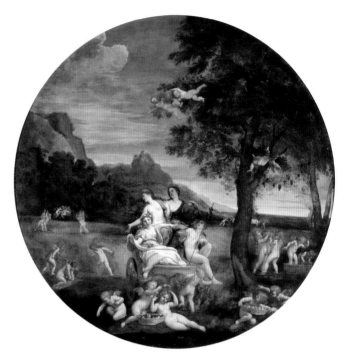

阿尔巴尼的4幅圆盘画一直被认为是美术馆最珍贵的杰作之一。它是1625年受萨沃伊的马乌利奇奥红衣主教的委托而作，他对于画家1617年为西皮奥奈·贝佳斯所作的《雅典娜和戴安娜的故事》（现在存放在多里亚潘菲利美术馆）非常欣赏，但它从未加入红衣主教在罗马的收藏品之列。1633年，在委托的八年后，圆盘画在都灵交付，并于1635年完成，它们是阿尔巴尼绘画敏感度最高的范例之一，以带有强烈理想主义的古典主义为特点。将神话插入到一种微妙的自然环境和让人想起马里尼当代诗歌中的古朴氛围的表现手法，是画家在伟大的私人收藏中的一匹"黑马"。从《四元素》系列中，显然可以看出画家想把日神精神和酒神精神之间的辩证关系用绘画的方式展现出来的意图。盘旋在地球上空的欢乐的享乐主义氛围就是后者的一种恰当的体现。1644年被编入瓦伦蒂诺城堡玫瑰厅的《四元素》，受到了路易·斯卡拉姆齐亚的欣赏。1665年，出于一丝不苟的细节表现，他相信画是在铜上完成的。在马乌利奇奥寡妇（1692年）去世后，这幅作品传到

从这幅乡村绘画的每个细节中都能看出阿尔巴尼将自己的文学文化灌输到美妙的神话之中的能力，这幅画展现了他古朴而协调的自然主义倾向。

了维多利奥·阿梅德奥二世的手中。随后在拿破仑时期被转运到法国，并在后革命时代后返回都灵。

弗朗西斯科·阿尔巴尼

《水之元素》约1625

布上油画
直径180 cm
来自马乌利奇奥·萨沃伊的收藏

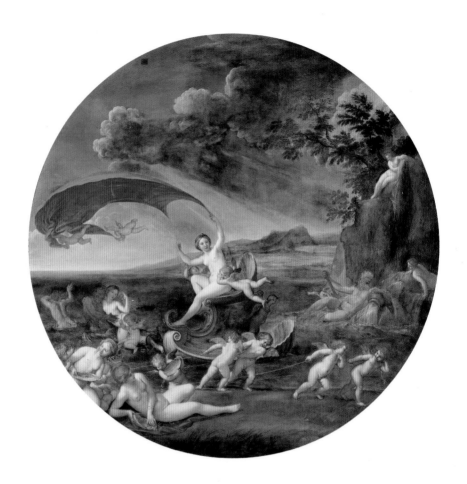

　　阿尔巴尼的圆盘画也是最能代表萨沃伊红衣主教马乌利奇奥王子在罗马那些年审美改变的绘画作品。文学家、诗人和艺术家的赞助者兼德西奥系美术馆（曾位于他的蒙泰焦尔达诺宫中）高雅的创始人的个性对为他绘画的作家作品的定位是相当重要的。在那些年的学术言论中饱受争议的诗歌和绘画之间象征性的关系，在阿尔巴尼明朗的处理中有明显的体现。在表面的轻盈与装饰性背后，以寓言的方式蕴含了对美德与罪恶、贞洁与肉欲之间关系的思考。画家在私人大客户上

的好运，特别是圆盘画的成功，可以从画家为不同人绘制的不同版本中得以证实，按照非随机的顺序分别有西皮奥奈·贝佳斯（罗马贝佳斯美术馆，1971）、费迪南多·贡扎加（巴黎罗浮宫，1622）和最后的萨沃伊红衣主教。

华丽的红袍和大面积的冷色调之间的对比让画面显得富有活力，而这简易的"帆"又突出了画面俏皮的一面。

阿尔巴尼与他的朋友兼老乡多梅尼基诺在古典主义原则上有许多共同的看法，比如在对于"美"的元素的选择上，这些元素在理想的情景中重组，去除所有自然主义的要素。但他们的风格又有所区别，阿尔巴尼相比更柔和更自由。

17世纪的美学完全以不断地变化、不安和内心的冲突为中心。因此水流非常适合艺术家表现大自然的万千变化。另一方面，贝壳也是许多论文、诗歌和戏剧中的描写对象，这让它成为了巴洛克时期最明显的象征；珍珠作为女性易变的象征则是古老的传统了。

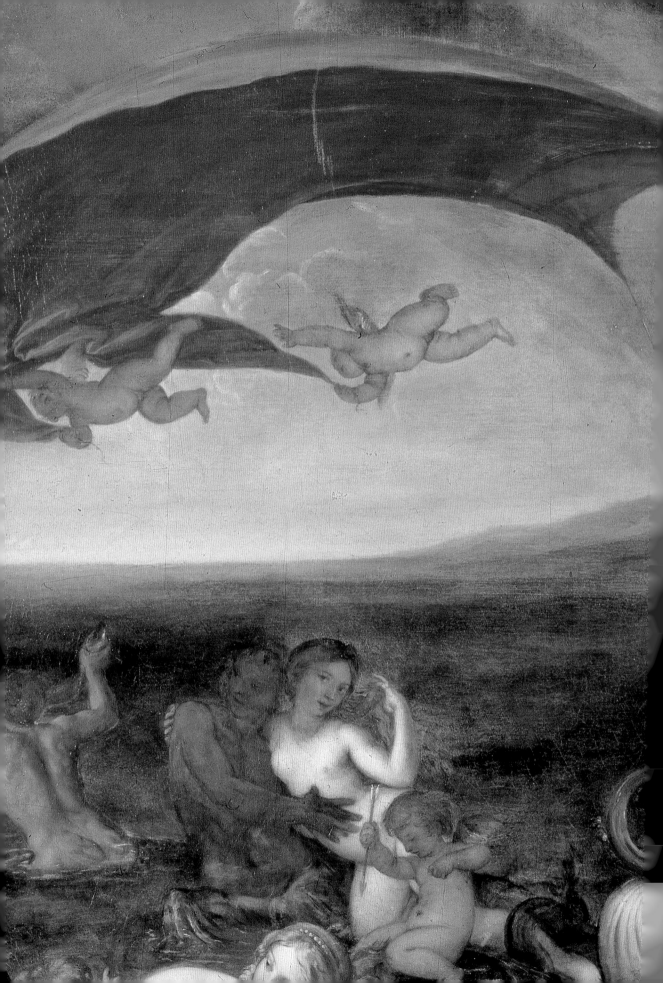

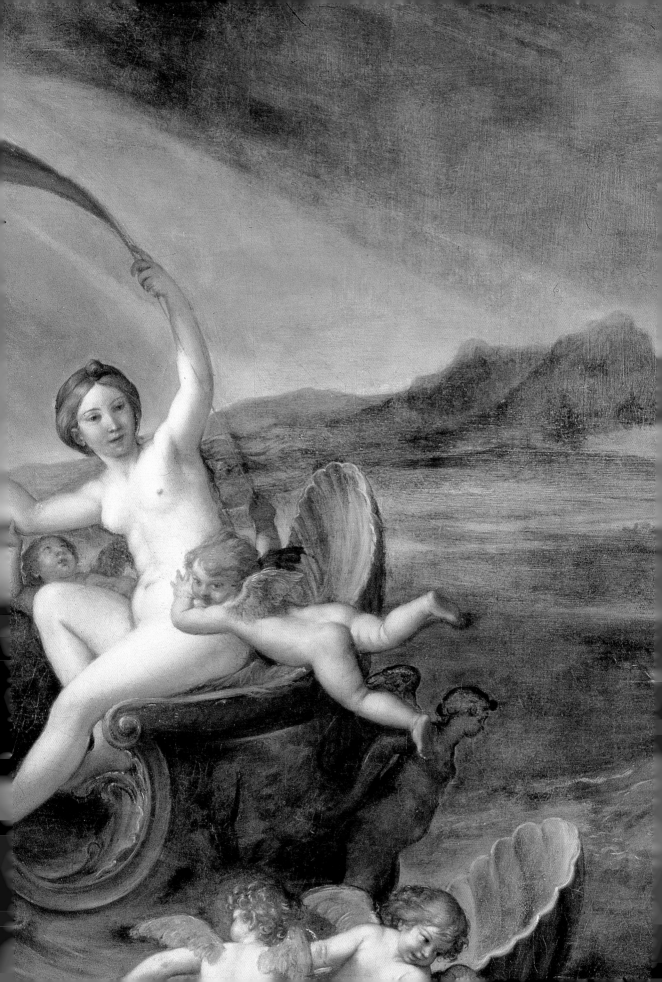

乔万·贾科莫·塞蒙蒂

《仙女》1635

铜版油画
35×33 cm
1638年收入

塞蒙蒂和他的主要客户——萨沃伊的马乌利奇奥红衣主教之间有着特殊的关系，从1624年起，他正式成为他的画师。作为修摩里丝迪美术院的成员，画家扮演了罗马的萨沃伊王子兼使臣卢多维克·达利耶的古典主义定位诠释者的重要角色，也是因此画家非常了解他对于神话和寓言的偏好。《仙女》就是很好的例子，其中塞蒙蒂吸收并修改了圭多·雷尼的宫廷风格，他曾经

塞蒙蒂的仙女平稳地站在地球上，也许是为了表明王子和萨沃伊王室非凡的命运将回荡在宇宙的每一个角落。

是他最忠诚的学生，也是他始终的模仿者。从肖像画的角度来看，他保留了传统——那些年里帕肖像画的特点，让仙女看起来像"穿着盖到膝盖的薄纱的女人在轻盈地奔跑着，她身上长着一对大翅膀，柔软如羽毛，右手里拿着一支小号……"维尔吉利奥这样描述她。这幅画是菲利泊·达利耶于1638年作为雷尼的原作赠送给法国的克里斯蒂娜的。

布上油画
124 × 154 cm
1833年收入

在经典的主题中，弓箭是丘比特的配物，同样也是维纳斯和小天使的配物。根据奥维德《变形记》的记载，丘比特的箭是金的或者铅的，前者让爱情开花，后者则让爱情枯萎。

这幅作品是保存在罗马多利亚潘菲利美术馆的同一主题绘画的翻版，于1627年完成。关于这幅作品形成的背景环境、委托人和可能的寓意方面的消息少之甚少：玛尔瓦西亚指出，这幅画可能是为圭多·雷尼的保护者、罗马的法基奈蒂侯爵所作。这是一幅主题简单的作品，是在雷尼艺术的"危机"年绘制的，当时他想创作一幅主题非常不同的作品，仍是根据玛尔瓦西亚所说，他当时因对游戏无法抑制的狂热而神经衰弱。无论如何，这幅作品显得非常和谐，打架的小天使们让画面显得优雅而戏剧化，这是雷尼在17世纪20年代后的某些作品的特点。在丘比特信使或者这幅作品中的酒神的世俗意义中，小天使是简单自由的代表。这幅画作为"弗朗西斯科·阿尔巴尼风格"长期保存在都灵，后来才确认是博洛尼亚大师的作品。

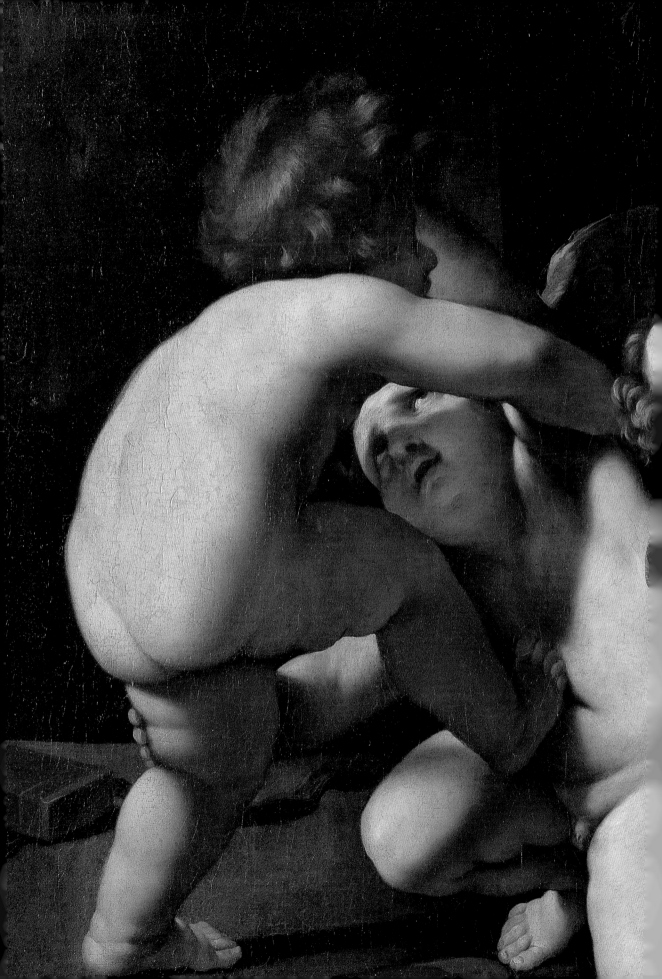

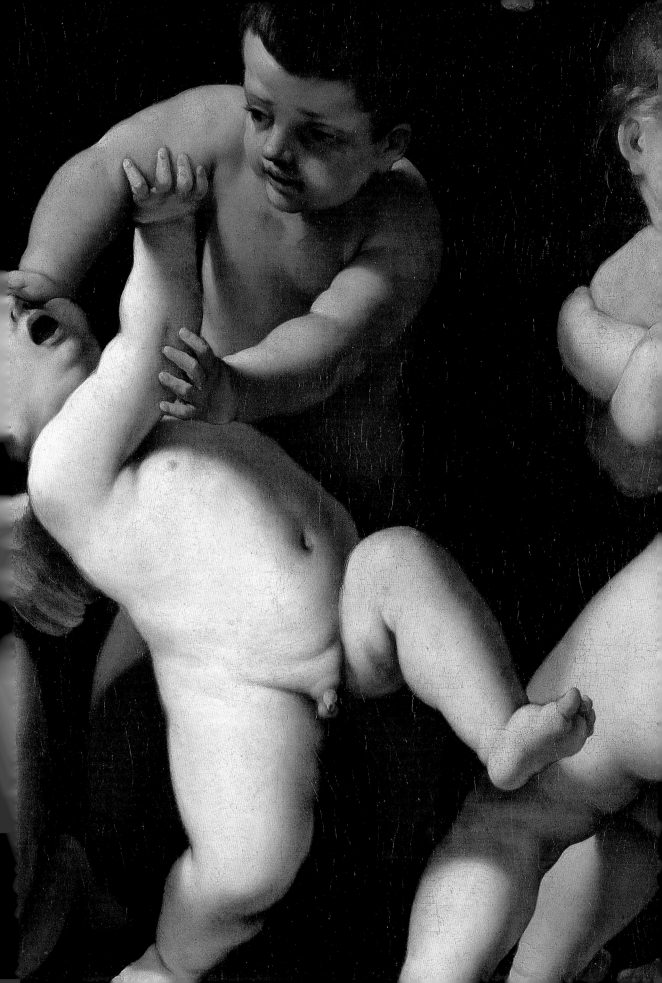

弗朗西斯科·开罗

《希罗底和巴蒂斯塔的头颅》1633—1635

布上油画
100×80 cm
1635年收入

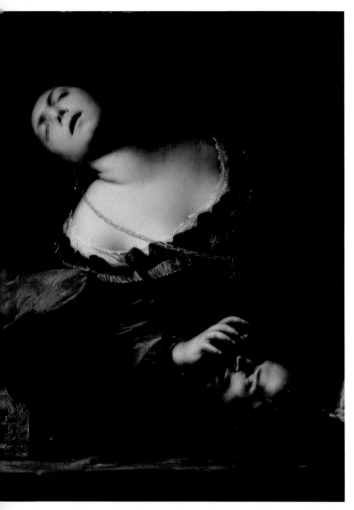

这是一幅体现开罗戏剧化敏感性的典型作品（他的绘画与德拉·瓦来的悲剧戏剧的接近并非偶然），这种敏感性从致命情色的颤抖和对某些女主人公心理折磨的特别描写发展到了对颓废主义诗歌的关注。这幅画的主题来自于确切的文学作品中的原创肖像。《黄金传说》中描写正在诅咒乔瓦尼·巴蒂斯塔头颅的王后被圣人口中呼出的有毒气体毒杀，所以希罗底当时的姿势是有迹可循的；而用针刺穿舌头，以鄙视乔瓦尼生前之言的最后

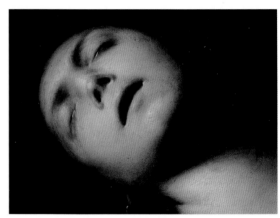

的动作，则借自杰罗拉莫的 *Rufinum*。画家则多次采用这一主题，萨包达美术馆的版本比维琴察（齐维卡美术馆）和波斯顿（美术博物馆）的版本都早；其他版本还可以在纽约（大都会博物馆）和米兰（私人收藏）找到。1635年，这幅画以开罗的作品编入名录，随后又将其归为莫拉佐奈和马祖凯利的作品，最后罗贝尔托·隆基（1922）重新确认了他的原始归属。

美术馆里还收藏了开罗的另外两幅作品——《卢克莱齐娅之死》和《圣阿涅塞的殉葬》，它们体现了画家对受折磨和殉难女性的偏爱，她们往往受到轻度变态的对待，带有一种深沉的不幸感，而卡拉瓦乔风格戏剧化的光影则更加加剧了这一感觉。

布上油画
94×66 cm
1635年收入

弗朗西斯科·开罗
《杰特塞玛尼花园中的基督》1633—1635

开罗的情感寄托往往在世俗的戏剧性和神秘的狂喜中徘徊，这幅作品将其嫁接到了受极端卡拉瓦乔和巴洛克影响的伦巴第风格主义的风格之上，并且让两者处于一种高超的平衡状态。特别可以看出的是开罗对于卢卡描述的忠实："空中出现一位天使来抚慰他。他极度悲痛，更加恳切地祷告，他的汗珠变成了血滴，滴到地上。"橄榄山是耶稣夜晚祷告的地方，将场景放置于浓密的黑暗中显得非常有效：一种由皎洁的明月撕开的黑暗，周

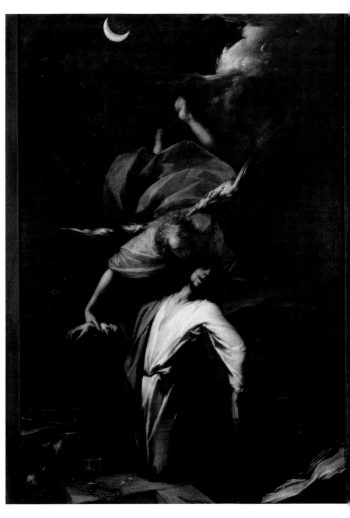

围乳白色的云朵不断运动变化着。这幅作品是画家在都灵逗留的前几年所作。1635 年，它存放在王宫金柜里（事实上出现在由安东尼奥·德拉·科尼亚为维多利奥·阿梅德奥一世编制的画作名录中）。画家多次采用过福音的主题，但这个版本是最成功的一幅（其他版本可以在米兰斯福尔扎城堡、布莱拉美术馆、瓦来塞公民博物馆、罗马戈西尼美术馆以及其他私人收藏中找到）。

静物的组合预示着苦难，让人想起在花园演说后的一系列事件：杯子代表血祭，小袋子里装着犹大用来为他的背叛买单的三十枚银币，钉子是用来把耶稣钉死在十字架上的工具，骰子是士兵用来为耶稣抽签的，荆棘环则是嘲笑和殉难的象征。

所罗门·科宁克

《拉比的肖像》1645—1650

板上油画
60×48 cm
1737年收入

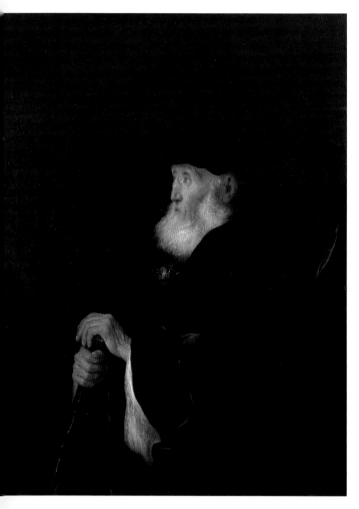

物的身份看起来很模糊，既像哲学家、天文学家，又像隐士、教士。科宁克一般被视作伦勃朗的模仿者，他研究了伦勃朗在30年代绘制的所有老人像，在这幅作品中，体现出了一种强烈的心理敏感度：画中博学的以色列人耷拉着肩膀，但从他专注的蓝色大眼睛里可以看到那汇聚在他脆弱而虚弱的身躯里的智慧的活力。对于《拉比的肖像》的作者，一开始认为是伦勃朗，后来又认为是格威特·弗林克，1737年，这幅画成了宫廷画师克劳迪奥·弗朗西斯科·博蒙特为卡尔洛·埃马努埃莱二世公爵在威尼斯购买的一批佛兰

芒绘画之一。1799年，法国政府的代表购买了这幅画并将其运到了巴黎，1815年，卢多维克·科斯塔重新将其运回。

17世纪，荷兰绘画展现了不断专业化的趋势。这一现象带来了一种夸张的技术精湛化，同时也大大减少了个人画家或工作室的绘画主题，这些主题大都成为特定主题，包括商业画。所罗门·科宁克和其他伦勃朗的学生和追随者一样，很早就迷上了几乎与他同龄的艺术家的作品。在他大量的作品中，科宁克重绘了大师采用的许多主题分支中的一种。他选择的主题是一幅老年半身像，人

放在拐杖顶端的老人的手是能让赏画者感受到一种特点、一种形态和整个做人和生活的方式的细节之一。拉比老人坐着，或许我们可以想象他缓缓起身，犹豫却威严地穿过通往律法书堂的过道的模样。

布上油画
315×236 cm
来自尤金·萨沃伊苏
瓦松的收藏

安东尼·凡·戴克
《托马索·萨沃伊·卡里尼阿诺王子马术肖像画》1634

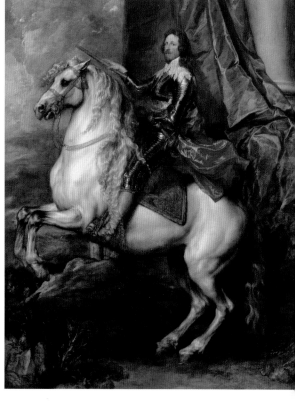

如果你近距离观察这幅画，你就会发现画家的技术特长体现在色彩和每种材质的比重上。可以发现钢铁的冷光、天鹅绒锦缎的柔软与如女士鬐发般的马鬃难以捉摸的轻飘之间的对比。

在鲁本斯的学生中，凡·戴克是最出色的一位，他是当时最具盛名的肖像画家，归功于他那赋予贵族权威、高雅和冷静光环的独特能力，这也是他在肖像画中钟爱的表现手法。画家从他伟大的老师那里学会了以生活现实主义的效果绘制面孔的肤色、对象的形态、织物的光泽和托马索王子在肖像画中发现的所有元素。但凡·戴克的成功也与他将人物肖像理想化以保持其最内在的特点的能力有关。这里的骑士根据现仍非常活跃的维也纳西班牙骑术学校的规则，看起来牢牢控制着前腿抬起成"直立"状的马。

直立的姿势、锃亮的盔甲、警惕的目光和手里自然握着的指挥棒让军人和精明的政治家的形象跃然纸上，他最先是巴黎的使臣，然后成了西班牙的盟友强烈反对法国，最后又帮助法国对抗西班牙。这幅画于1634年在布鲁塞尔完成的作品被认为是画家马术肖像画中最出色的一幅。这幅画起先是萨沃伊苏瓦松的王子尤金的收藏之一，后于1742年到达都灵。

安东尼·凡·戴克
《英国卡尔洛的孩子们》1635

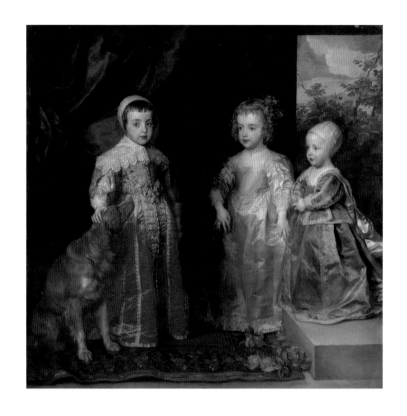

这幅保存在萨包达美术馆的最重要的作品之一，描绘的是英国卡尔洛一世和维多利奥阿梅德奥一世的妻子克里斯蒂娜公爵夫人的妹妹——恩里凯塔玛利亚迪波伯奈的三个孩子。三个孩子分别是卡尔洛（未来的卡尔洛二世，1660年起英国的国王）、玛利亚（后嫁给古里埃尔默多兰杰）和贾科莫（未来的贾科莫二世，1685年起的统治者）。在一封写给萨沃伊公爵的信中，齐萨的公爵——伦敦萨包达宫廷的部长，讲述了女王是如何将画展示于他的以及国王的不满，说女王对这幅画中没有按照习俗给三个小孩系上围裙感到很生气。这幅作品于1635年到达都灵，幸运的是它未从经过修复，他是画家相同主题的作品中最成功的一幅。作品的出彩之处不仅体现在对珍贵而多样的服装面料的精确掌握上（这方面让人联想到威尼斯），而且还体现在小王子小公主们极端的自然感上。环境是温馨而熟悉的：熨烫的不甚平整的地毯、小主人抚摸着的猎犬和手里紧紧攥着点心的小贾科莫。背景中隐约可见玫瑰园的方洞暗示着另一头有一个田园诗般的游戏花园，也喻指和谐而受保护的皇家童年。

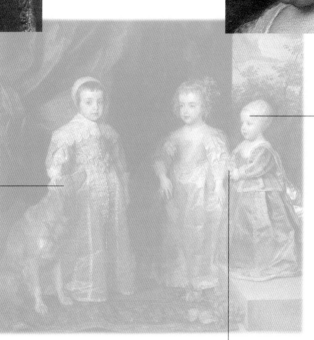

狗在凡·戴克的童年主题的肖像画中是非常常见的。狗是忠诚最传统的象征，但在有些情况下也能暗示画中人物未来的狩猎技巧（特别当画成猎狗时）。

凡·戴克画中三个小孩中最小的那位成了未来的统治者，但他推行了一项不得人心的专制政策，于1688年因支持他长女玛利亚的丈夫、荷兰王子古里埃尔默·多兰杰，失去了英国国王的王位。

画家把注意力集中在了人物手的动作、目光的特性和脸的方位上：这些是他认为能赋予作品表现力和意义的最基本的元素。

尼古拉斯·普桑

《圣玛格丽特的殉难》约1636—1637

布上油画
220.5 × 144.5 cm
来自尤金·萨沃伊苏瓦松的收藏

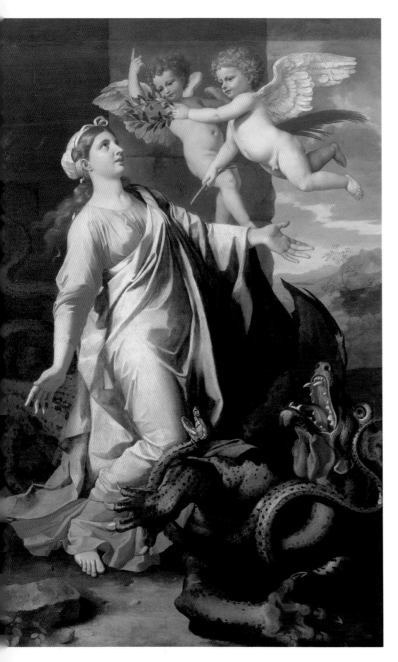

古老东方传说中的玛格丽特圣母的传说在中世纪流传尤为广泛，贾科莫·达·瓦拉采在《黄金传说》中就有描述，并且这很可能就是这幅画的参考文献。故事讲述了年轻的母亲由于拒绝了安提阿的统治者奥利布里奥的关心，被后者监禁并杀害。撒旦化身成一条可怕的巨龙攻击年轻的圣母，圣母用十字架赶走了魔鬼。人们往往会谈论对普桑这幅作品的不解，普桑一般偏爱中等大小的画，而当他绘制这样尺寸的画时并不清楚应该把它放在哪儿。可惜的是在这幅作品进入萨沃伊苏克松的收藏之前，关于买家和存放地点都没有任何相关的记载。这幅作品符合普桑在17世纪30年代下半叶的作品特点，当时作品中的风景还没有后期作品中那么重要。圣女的形象符合艺术家的理性主义，头上没有戴中世纪传统肖像画中出现的"藤"冠或珍珠冠，而只是简单地束了个头巾。这幅萨沃伊苏瓦松的尤金王子保存在维也纳丽宫的作品，于1741年到达都灵。1799年被法国政府转移到巴黎，在卢多维克·科斯塔的努力下，于1815年回到都灵。

玛格丽特脸上的神情和伸手迎接神恩的姿势体现了画家的绘画水平，他赋予了笔下的人物一种巨大的精神能量，并且掌握了画面严谨平衡中的戏剧化重点。相似的姿势、形态和色彩可以在保存于伦敦国家美术馆的《圣母领报》中看到（虽然玛利亚是坐着的）。

大众对玛格丽特的崇拜也相当富有想象力。塞勒姆的每日祈祷书中讲述了圣母在濒死之际，向那些写过或读过她故事的人承诺天国有不朽的王冠。可以发现普桑对于"古老方法"的忠实让他用一项简单的树叶花冠代表了王冠。

张着血盆大口的巨龙（在另一些版本的传说中，玛格丽特被巨龙一口吞入，然后她用十字架撕裂了巨龙的身躯逃脱出来）是圣母最典型的配物。

简·格里菲尔

《冬季》

铜版油画
51.3×59 cm
来自尤金·萨沃伊苏瓦松的收藏

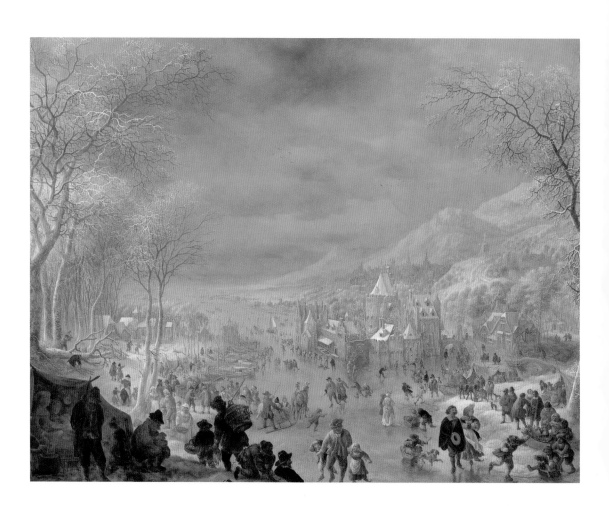

这幅民间童话般的作品的作者出生于荷兰，但在他很年轻的时候，可能十五岁左右就搬到了英国。他在伦敦定居，进入了简·卢顿的绘画工作室，在那里学到了让他成为著名画家的手艺。他尤其擅长画河流的景色，他的风格特点之一是高水平线，让人想起简·勃鲁盖尔，更广泛地说是 17 世纪上半叶佛兰芒风景绘画的风格，除此之外他的另一特点是极端丰富的细节。冬季的景观是北方绘画中常见的情景，而孩子们在冰上的游戏

和大人们的日常生活活动也经常在绘画作品中出现。画家把人物的多重性、严谨的画风和人物面孔的亲切外观——勃鲁盖尔画派古老传统的特征元素，放置在了冷暖色交替的情景中，赋予画面一种童话般的感觉。这幅作品和其他在美术馆展出的佛兰芒的杰作一样，来自尤金·萨沃伊苏瓦松的收藏。作品右下方有"简·格里菲尔"的签名。

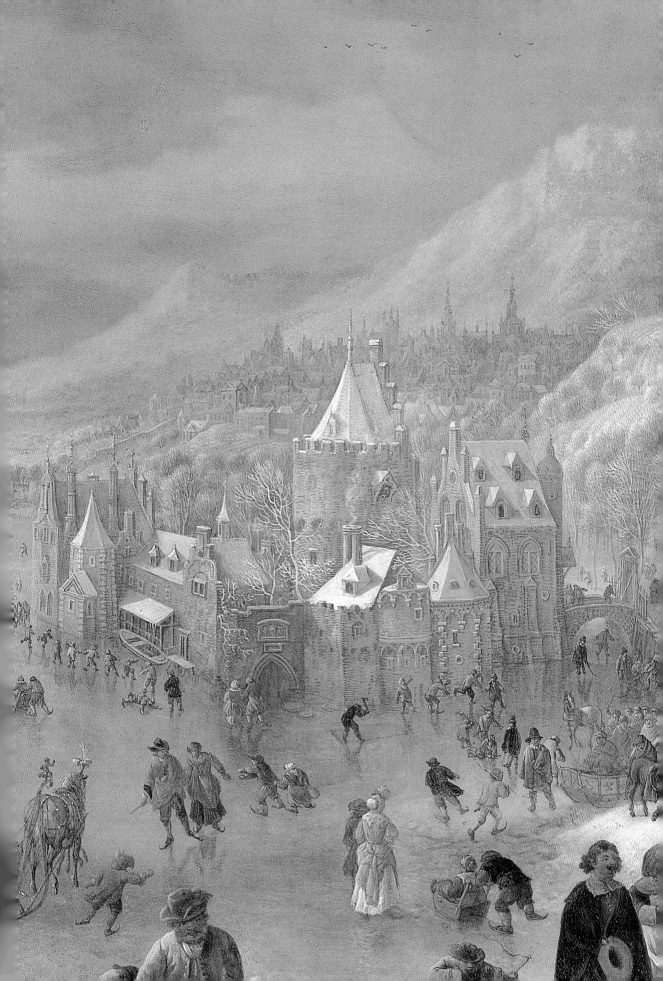

彼得·保罗·鲁本斯

《被仙女诱惑的德伊阿尼拉》约1638

布上油画
245×168 cm
1947年收入

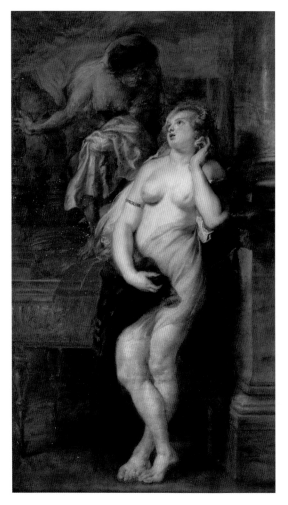

这幅作品的主题是从奥维德的《变形记》中提取的，描绘的是恶人向德伊阿尼拉揭露她丈夫埃克勒的背叛。她递给女英雄看的白袍是浸有被埃克勒杀死半人马的奈索的鲜血的附身符。根据预言，他本要将夫妻之爱归还于她，而埃克勒却让它在极大的痛苦中灭亡了。这幅画是画家在生命的最后几年和挂画《埃斯佩里迪花园里的埃克勒》一起完成的。画家用运动的技术、极端的自由和本能以及非常细化的色彩组合处理最后两年的神话主题，这幅画就是出色的例子之一。另外，其中也能找到鲁本斯作品中女性形象典

型的宁静而华丽的肉欲性特点，与经典模式中疏离而理想化的优雅大相径庭，但却涌动着生命、活力和不自然的邪恶。这幅作品还存有一幅初稿（马库斯·沃斯利爵士的收藏，霍温厄姆大楼）和一幅质量较差的副本（瑞士私人收藏）。这幅画证实在17世纪曾是彼得·詹蒂莱的收藏，后转移到杜拉佐·阿多莫侯爵的手中。1947年，萨包达美术馆在米兰的古董市场上买到了这幅画。

令人不安的仙女那老女巫的扮相更加突显了她邪恶的本性，这与奥维德《变形记》的描写惊人的相似："饶舌的仙女喜欢颠倒是非，她总是毫无根据地四处散布自己编织的谎言，于是谣言传进了你的耳朵，或者德伊阿尼拉:'安菲特里阿德爱上了伊欧勒!'"

布上油画
115×95 cm
来自尤金·萨沃伊苏瓦松的收藏

圭多·雷尼
《圣乔瓦尼·巴蒂斯塔》约1625

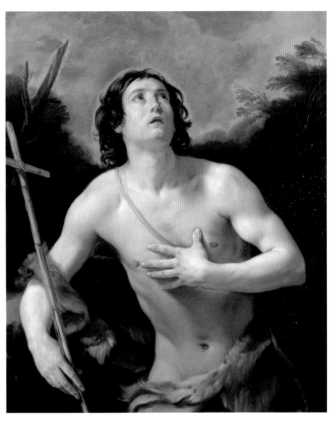

萨包达美术馆的《圣乔瓦尼·巴蒂斯塔》被定义为"恋爱的牧师"，这是雷尼晚期的作品，既从隐约带有银色的微弱色彩中和朴实的深浅对比中，也从一些重要细节中可以看出，如背景中的树影——铅黑的色调反衬出了年轻人白皙的身体，以及左手放在胸前的深情姿势。如果不是细长的木十字架，很可能就把它混淆成田园少年的心跳或者灵感诗人的激情朗诵了。这幅作品中，雷尼的古典主义和他那明亮而透明的色质赋予了巴蒂斯塔一种古典英雄的形象，突出了隐士生活自然的一面，同时也抹去了任何神秘主义的痕迹，几乎呈现了一种异教徒的生活。系在少年腰间的短骆驼皮衣和十字架（通常上面会有 Ecce Agnus Dei 的字样，但这里没有）是最古老的肖像画中圣人的典型配饰。另外，作品的魅力还体现在人物与他所处环境之间渗透性的关系。这幅作品曾是尤金王子在维也纳丽宫的收藏品；1799 年转移到巴黎，但未在卢浮宫展出过，并在王政复辟时期到达都灵。

胸前的手势代表少年对上帝浓烈的爱和神秘体验带来的甜蜜的痛苦，这在雷尼的作品中有多次体现。巴提摩拉的《马达莱纳》和这幅作品很相似，如望向天空的目光和另一只手指尖轻轻捏着的轻巧的十字架。

伦勃朗

《打瞌睡老头的画像》约1629

板上油画
52×41 cm
1866年收入

贾科莫·德鲁卡曾以简·利文斯的作品出售这幅肖像画，然而这幅画是伟大的荷兰作家一幅描绘"死亡时刻"的惊人而安静的作品。人物周围单调的深色调和人物面部、手部和颈部的浅色调之间的对比像是一种生命的比喻，平静地向即将到来的温和的死亡投降。伦勃朗对光与影的掌握、神秘的阴影对位法和明亮闪光的绘画特点与这幅画隐秘的格调相一致：明处与暗处相交织在一起，它们之间的过渡柔和而不锐利，让一切都呈现在温暖的基调中，就好像在一段漫长而充实的时间后从正常的呼吸到寂静的死亡之间的过渡。在打瞌睡的老头面前放着一个燃烧着的火盆，它是正在进行中的自然过程的象征性的对应物（更确切说是一面转喻镜）的显著代表：微红的灰烬尽管仍在燃烧，却已经没有火了。在这幅小宝藏中，现实主义肖像、场景和象征性的不同风格找到了一种动人而显著的正式合成。根据保存在伦敦和海牙的肖像画中人物的相似性，可以推测画中人物是画家的父亲。

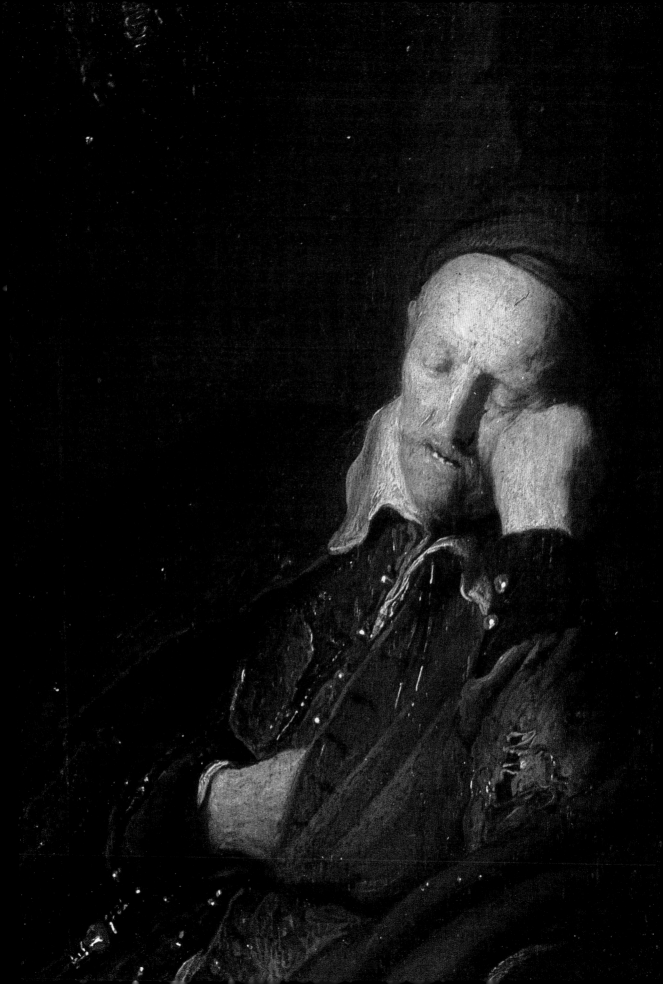

萨索菲拉托

《玫瑰圣母》

板上油画
73 × 62 cm
来自萨沃伊的收藏

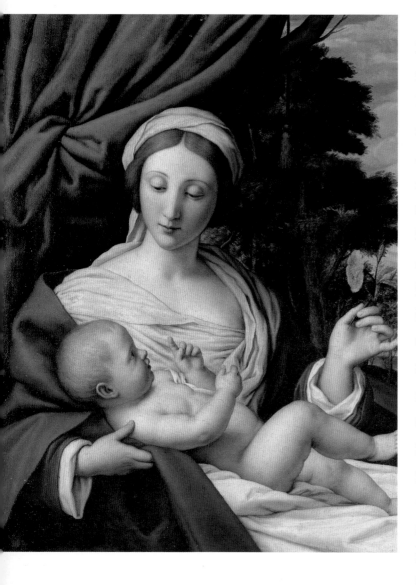

《玫瑰圣母》在罗浮宫里有一幅不尽相同的翻版，它是萨索菲拉托宗教绘画的优秀作品之一，宗教绘画是画家维持生活的主要来源，也是他在广泛的私人客户群体中获得成功的关键。这幅作品如画家所有圣母肖像画一样，体现出了显著的拟古主义风格，画面的精确性和色彩的活泼感让人回想起 15、16 世纪的作品（最突出的属佩鲁吉诺和拉斐尔的作品）。椭圆的脸庞、贵族的姿态和微微的笑容让圣母的形象显得非常和谐，但场景特别的魅力还在于它展现了母子之间亲密而明智的"对话"。事实上，圣子看起来正和圣母博学地交谈着，他那天真无邪的婴孩形象在充满预言的平静的完美中展露无遗。萨索菲拉托风格中罕见的优雅让他成了 19 世纪诗歌的先导，特别是拿撒勒派和前拉斐尔派，但他的作品在贝尔尼尼和彼得·达·克托纳动荡的年代里也显得很不寻常。

玫瑰是出现在圣母玛利亚身边频率最高的花了。圣母被称作"不带刺的玫瑰"，以暗指她完美无瑕的性质。玫瑰圣母的肖像类型在文艺复兴时期的意大利艺术中尤为常见。

圭尔奇诺

《圣弗朗西斯科·罗马娜》约1656

布上油画
294×177 cm
1657年收入

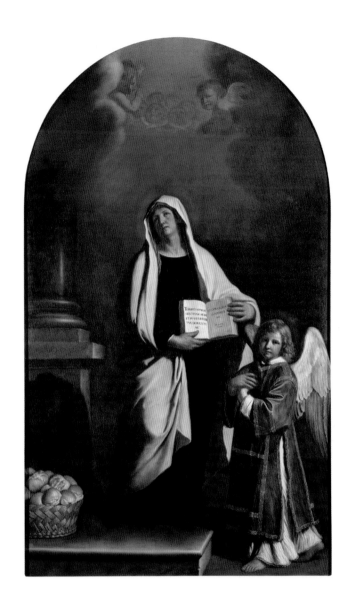

传统上，罗马的守护神圣弗朗西斯科穿着黑衣白袍，这是至今仍能区分由弗朗西斯科创立的蒙特奥利维托本笃会圣会的修道士的着装。圭尔奇诺重拾了这一元素，并加入了圣母身边最常见的配物：作为光明使者的守护天使（图中穿着法衣），为她抵挡诱惑她的魔鬼的攻击。这幅画是画家晚期的作品，其中"第一次强有力的方式"（用他自己的话说）让位给了趋向于学术的沉着。看到上帝显灵时专注的脸庞和优雅的姿态让人想到了虔诚的宗教情感的传统，讲述弗朗西斯科如何在狂喜和预见的时候仍能保持淡然，不再听到或看到任何外部现实。这幅画是1657年彼得·马切利诺·欧拉菲赠予法国的克里斯蒂娜的，从此便被看作是萨包达美术馆最珍贵的作品之一。1801年这幅作品被朱丹将军运往法国，后于1816年回归。

画家放在左下角的面包篮一般来说指的是圣母从事的救济活动，但也指她让面包以一变多，用来帮助贫困姐妹的神奇力量：这不是常用的肖像元素，但在1468 年绘成的托德斯佩琦修道院的壁画中就已经出现过，隆基确定当时壁画的作者是安托尼阿佐·罗马诺。

弗朗西斯科·罗马娜是16 世纪最重要的神秘人物之一。交由乔瓦尼·马蒂尔迪司祭的关于显灵的描述自1469 年起在梵蒂冈档案馆的MS.QQ.I–XVIII 中就有广泛的传统。圭尔奇诺能非常敏锐地把握住圣母的精神状态，并把她脸上专注的神情和象征慈善行为的面包篮相结合在了一起。

弗朗西斯科手中的拉丁文《圣经》打开到72:24 圣诗篇，诗人写道："这样便展现了圣母每日阅读《圣经》的习惯，也许同时也提及了博览群书并受到大众朝奉的受神祝福的弗朗西斯科圣母是书的作者的身份。"

皮埃特·萨恩列达姆

《圣托杜尔夫教堂内景》1633—1649

板上油画
46×53 cm
1737年收入

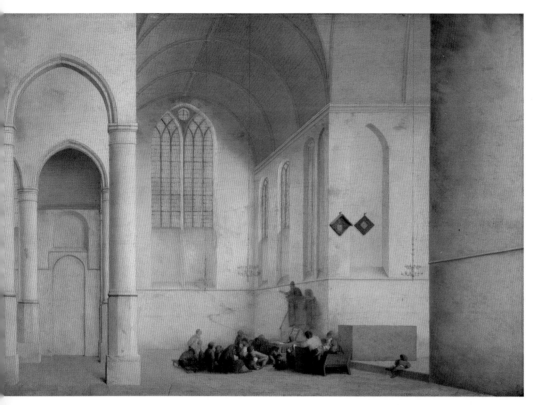

为建筑和寺庙内部增添生气的人群，让当时在信仰改革地方的传道显得不拘礼节。人物的姿势杂乱无章，一个小男孩甚至无聊地躺到了后殿的台阶上。建筑的严谨似乎被在场人的无序"玷污"了。

艺术家的这幅作品尽管质量很高，但主题单一。萨恩列达姆专长"教堂内景"画，尽管在商业上很难定义，是一种尤其在代尔夫特大区流行的绘画。画中的建筑都经过艺术家精心的研究，这些作品不是仅根据想象进行构思的，如当时常用的方法那样，而是通过非常精确的筹备工作来构建模型的比例和建筑透视图，确保每个细节都完美无瑕，以此展现现实主义的特点。这些初步的研究都有草图和准确的注释。《圣托杜尔夫教堂内景》在阿姆斯特丹国立博物馆还有另一版本，它是萨恩列达姆绘画的典型范例之一，它以在柔和、和谐的色调上（棕色、

黄色、米色、灰色、粉色、白色）的明亮色彩而出众。场景所散发出的平静的氛围归功于极端的简约风格，传教士和信徒们的形象与周围宏伟的建筑相比，看起来就像是配饰一般。

板上油画
38×29 cm
来自尤金·萨沃伊苏瓦松的收藏

格里特·窦

《窗前的年轻荷兰女人》1662

窗框里女人或男人形象是窦的绘画作品中典型的主题。窦是伦勃朗的第一位学生，也是斐济流派即所谓的"高雅画派"的创始人。这一叫作窗龛画、自1647年起流行的特殊类型是

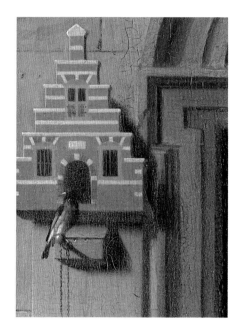

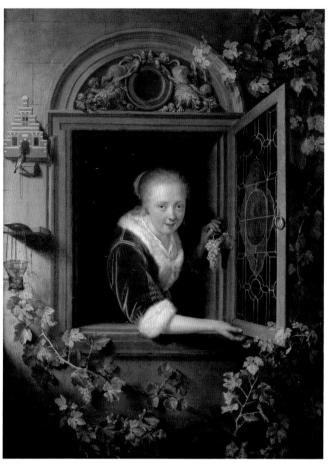

由15世纪初的伦勃朗肖像画中推导出来的。窦和他追随者的绘画以微小的细节性著称，这样的手法导致了绘画速度的缓慢，对于窦来说这也是众所周知的。画家对于现实研究的兴趣和对写实的倾向大大限制了他绘画的主题。然而，他的名声并没有因此而受到限制，他的作品反而成了17世纪佛兰芒绘画中最昂贵最著名的作品之一。著名的《水肿的女人》在拿破仑

时期从卡尔洛·埃马努埃莱四世公爵手中被掠夺，并再未归还（现在罗浮宫展出）。《窗前的年轻荷兰女人》在白金汉宫的英国王室收藏中有一幅非常相似的版本。这幅画中窗户的半月形上签有"G. Dou 1662"的字样。

门口站着一只小鸟的鸟屋只是体现窦著名风格的细节之一，这种笔触随着时间推移愈加清晰和流畅，有时还表现为纯粹的幻觉主义。

简·戴维茨·德·希姆

《水果、鲜花、蘑菇、昆虫、蜗牛和蛇》
17世纪40年代

布上油画
89.5×73 cm
来自尤金·萨沃伊苏瓦松的收藏

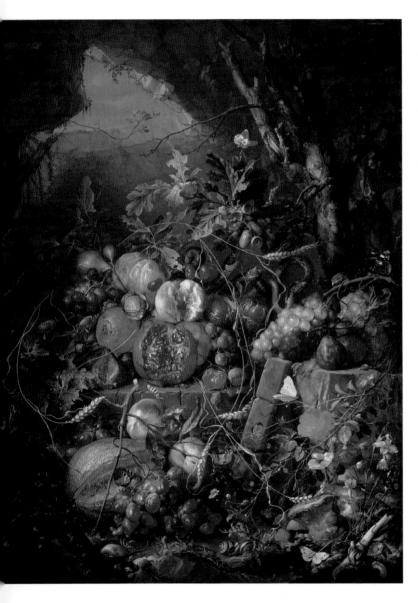

17世纪，荷兰和佛兰芒艺术家把静物绘画提升到了一个非常高雅的高度，其中简·戴维茨·德·希姆的绘画就是出色的例子。他显著地扩大了像萨弗里和波斯洽埃特这样的大师作品中的典型的鲜花水果的种类，包括虚空的浮华和所谓的"奢华物"（由宝石或罕见物装饰的静物），以赋予其一种丰盛感。这幅画属于其下一种特别的分类，即"林下植物"，画中开花或结果阶段的枯叶和吃植物的昆虫意在强调与人类生活中的生物循环的相似性。

从仅限于表面的杂乱中，可以看出这些物体的组合没有任何现实主义的元素，而是极致地表现了17世纪自然主义画派的人工创造性和虚幻性。另外，欣赏这幅画还要结合动物的寓意，如爬行动物象征邪恶，蝴蝶则象征人类灵魂的复活。德·希姆的绘画的突出特点是令人眼花缭乱的色彩和空间组合物的深度。这幅作品的右边签有"J.D. De Heem R"的字样。

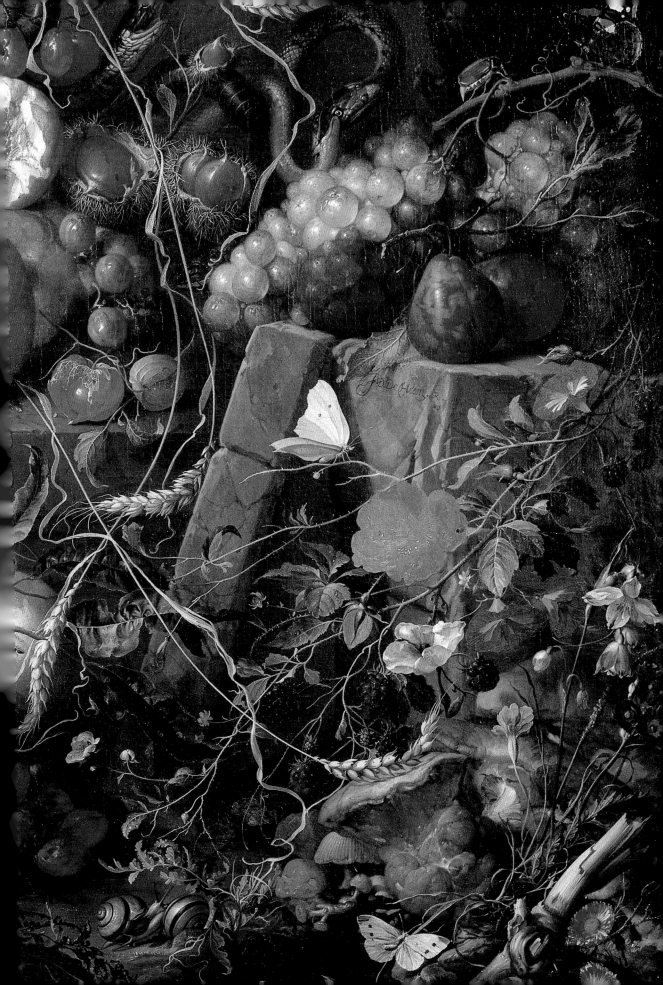

加斯帕·梵·维塔尔

《斗兽场和罗马广场》 1711

布上油画
53×107 cm
来自萨沃伊的收藏

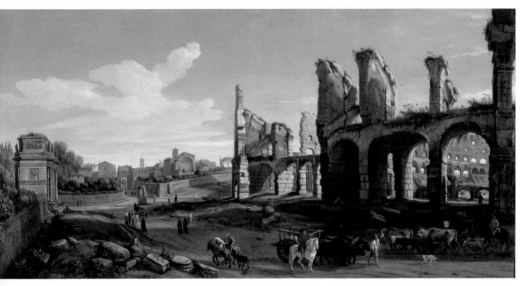

梵·维塔尔把他的签名签在几乎是作品正中下方的大理石上。一个小男孩坐在旁边的另一块石头上。这一细节突出了画家想表达的仿古建筑的不朽概念，罗马居民认为这些古建筑是城市"鲜活"且不可分割的一部分。

17世纪末，伟大的历史学家路易·兰奇就已经指出了本世纪最重要的风景画画家之一梵·维塔尔的绘画水平："乌特勒支的葛斯帕勒·范韦特里（梵·维塔尔）也许是现代罗马画家。他对视图和韵律把握得非常准确：颜色活泼而明亮。"兰奇强调的现实性除了成了推动绘画革命的元素之一，让其从17世纪理想古典主义中脱离出来，为下一代包括卡纳莱托和贝洛托在内的伟大的威尼斯风景画画家奠定了成功的基础，也仍是这位荷兰画家最受欣赏的品质之一。梵·维塔尔（意大利化的名字是范韦特里）风格特点之一是选择让画面中充满忙碌于各种不同活动的人物，把过去和现在拼接起来，使宏大的场景显得更加生动，同时也让人们的日常生活显得高贵起来。这一点在这幅描绘斗兽场的作品中尤为突出：位于画面的最左端（非典型角度）的是弗拉维安剧场，几

乎都认不出了，看起来像是君士坦丁凯旋门。古迹前的道路上有几个男男女女、一个赶着动物的牧羊人、一个农民和他的牛车，所有这一切都沉浸在玫瑰色的阳光中，使人联想到罗马温和的空气。保存在萨包达美术馆的两幅挂画都是按照维多里奥·阿梅德奥二世的意愿购买的，但日期和背景不详。作品中下部签有"加斯帕·梵·维塔尔1711"的字样。

布上油画
192.5×124 cm
1981年购入

克劳迪奥·弗朗西斯科·博蒙特
《维纳斯命伏尔甘为她的孩子埃涅阿斯铸造武器》约1737

特洛伊英雄、凡人安格塞斯（这里已经是白发的老人）和女神维纳斯（这里正命令火神伏尔甘铸造武器以保护她的孩子）的儿子埃涅阿斯祈求奥林匹斯诸神的庇护以完成创建罗马城的历史大业。

都灵的博蒙特是撒丁岛统治者维多里奥·阿梅德奥二世和卡尔洛·埃马努埃莱三世的宫廷中最受尊重和喜爱的画家，这两位统治者都是他的客户兼仁慈的保护者。卡尔洛在1731年赐封他为宫廷第一画师，并于五年后授予他珍贵的马乌利奇奥

和拉扎罗圣徒十字。这幅画是王宫大美术馆中保存的草图之一，王宫大美术馆先是改名为"王后美术馆"，后为了纪念艺术家又改名为"博蒙特美术馆"。从绘画风格的角度来看，他既受到了乔瓦尼·巴蒂斯塔·皮托尼和塞巴斯蒂安诺·里奇（已受委托为王宫绘制两幅门头饰板《夏甲的赖账》和《崇拜神的所罗门》）的威尼斯洛可可风格的影响，又受到了弗朗

西斯科·索利梅纳巴洛克后期风格的影响。这些模型在鲜艳的色彩和强烈的颜色对比上（大面积阴影和突然的亮色）、在旋风般飘动的衣袍中、在活泼而不失庄重的姿态中可以发现；所有这些元素赋予了作品一种明显的戏剧性和装饰性的特点。这幅作品在阿斯蒂的比安卡·加贝拉·迪·瓦尔德扎处购买，并于1981年收入萨包达美术馆。

弗朗西斯科·索利梅纳

《所罗门与示巴女王》1720—1721

布上油画
154×206 cm
1721年收入

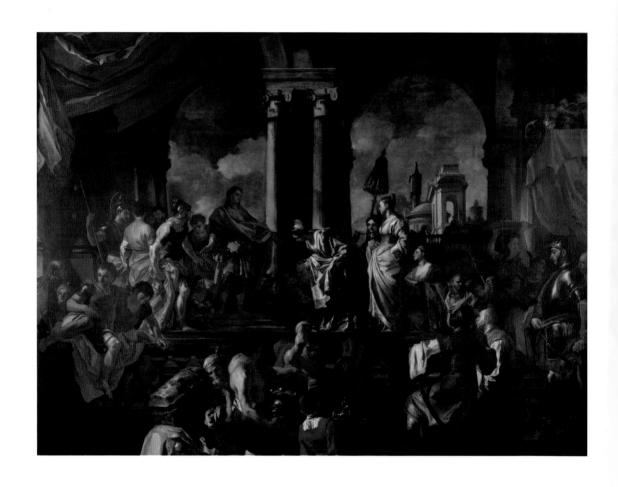

　　这幅画是维多里奥·阿梅德奥二世公爵在把都灵改造成欧洲大首都的文化计划的背景下，委托索利梅纳所作的四幅作品中的一幅。这些在1720年到1725年间在那波利完成的用来装饰王宫的作品，完成后运到了萨沃伊的首都（《示巴女王》于1721年抵达）。《圣经故事》系列，加上《先知狄波拉》《从耶路撒冷圣殿被赶出的赫利奥多罗斯》和《战胜亚玛力人的大卫》，是索利梅纳风格的典范，以雄伟建筑中众多人物的组合为特点。画家对于动态而分明的场景的整体掌握体现在人物的平衡和造型的生动上。作为17世纪下半叶那波利绘画中无可争议的佼佼者，画家在这幅作品中显现了他将自然主义和巴洛克的特点相结合的能力，从而创造出了一幅处于过去和正在转变中的现在的交界处的作品。

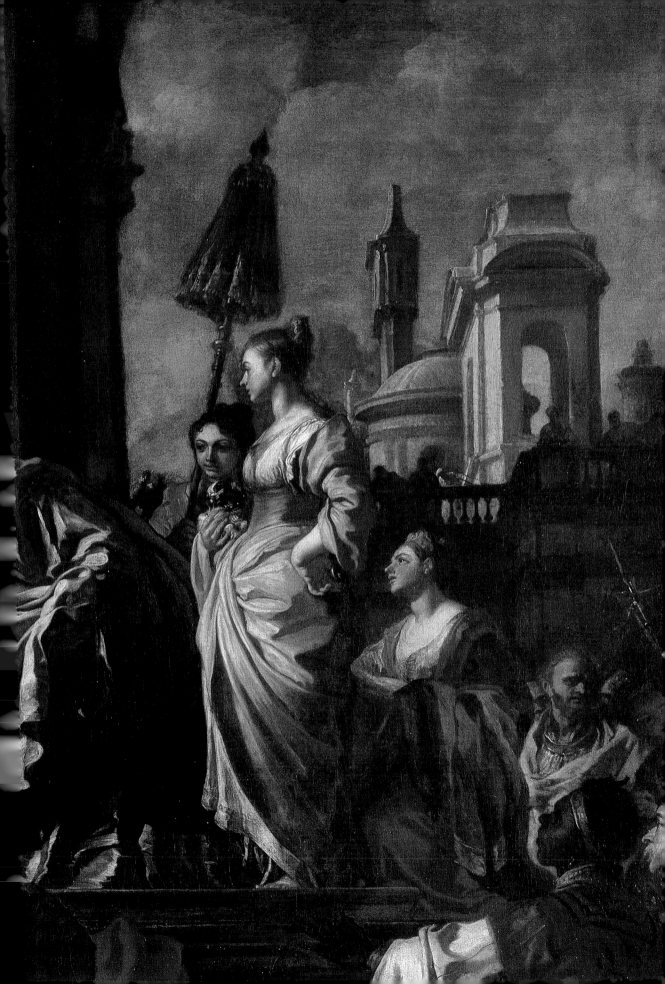

塞巴斯蒂安诺·里奇

《达尼埃莱面前的苏珊娜》1724

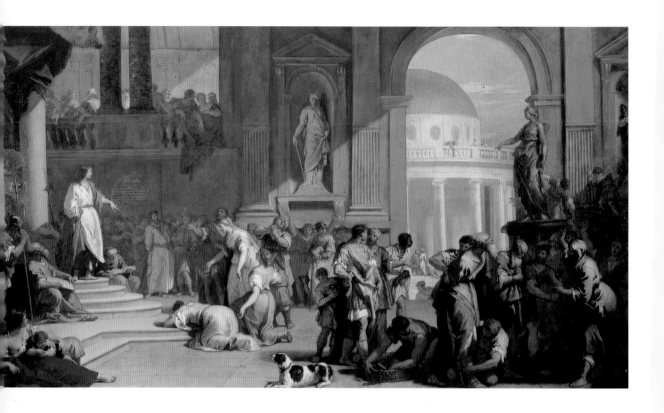

在 17 世纪末和 18 世纪初的绘画领域，里奇是最国际化最成功的画家之一。画家重现 16 世纪大师们，特别是蒂奇亚诺和维罗奈塞的绘画手法并加以创新的能力，让他朝着一个非常个人化的方向发展，其中折衷主义常表现为对过去传统模式的聪明反思和改造，而从未抄袭别人的风格。这幅作品描绘的是达尼埃莱营救因通奸罪被判处死刑的纯洁的苏珊娜的场景（《达尼埃莱》，它是画家在 1724 年到 1733 年间受委托为萨沃伊宫廷绘制的一系列画作之一。其中值得一提的至少有《夏甲的赖账》和《崇拜神的所罗门》这两幅为王宫所作的门头饰板）。里奇的某些作品被定义为"维罗奈塞的复兴"，而这一评价用在这幅作品上再恰当不过：新帕拉底奥式豪华的建筑风格（如前面围着一大群人的像剧院一般的门廊），或是爱奥尼亚柱式的圆形神庙（很可能受到画家在英国逗留时期接触到的英式风格的影响），以及古典主义宏大布局的特点，这都是画家在都灵期间的作品的特点。

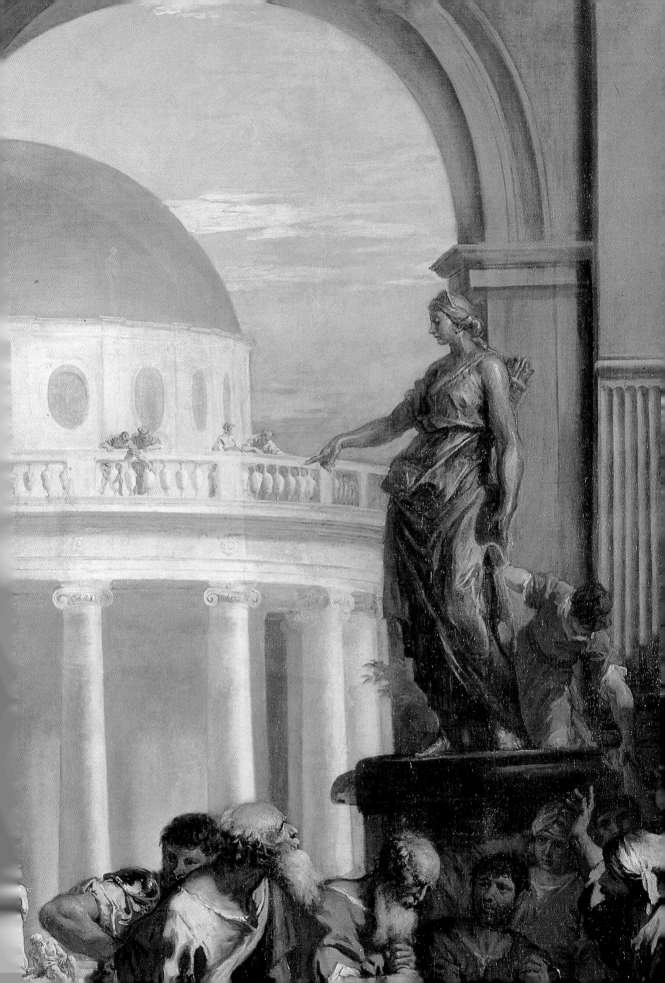

朱塞佩·玛利亚·克雷斯皮，又称斯巴尼奥罗

《圣乔瓦尼·奈泊穆切诺聆听波西米亚王后的忏悔》约1740

布上油画
155×120 cm
1743年收入

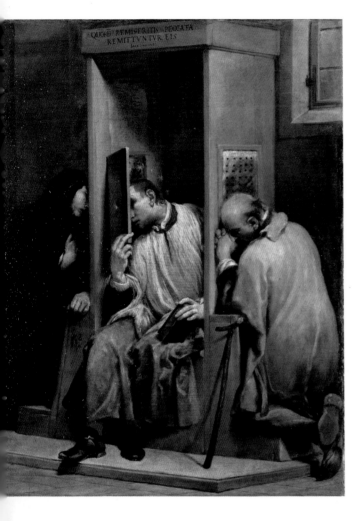

这幅作品是1743年修道院院长萨拉尼为萨沃伊的卡尔洛·埃马努埃莱三世以630里拉购得的。如果不是圣人的星环赋予画面一种历史的参照感，按照克雷斯皮的革命性风格，这幅画就可能被理解成一位博洛尼亚女人在城市任何一个教堂里的忏悔了。事实上，这幅画描绘的是波西米亚的守护者。他由于拒绝违反忏悔圣事，不愿把乔瓦娜王后的忏悔内容告诉国王瓦茨拉夫四世，以致1393年殉难的。克雷斯皮把主题放在被罗贝尔托·隆基定义为"教会使用的简陋的日常场景"之中，其中"靠在忏悔者身边的有光泽的拐杖和年轻牧师油亮亮的黑皮鞋"赋予了场景一种亲切感和深刻的现实性，体现了对构成克雷斯皮对绘画革新重要贡献的最卑微现实的理解。从圣器室小孔中透出的温暖的灯光轻轻抚摸着聚在一起的三个人，营造出一种相互参与的氛围，剔除了任何抽象的寓言性。这幅画上签有画家名字的缩写"G. C."，在忏悔室的上方还可以看到"quor remiseritis peccata remittvntvr eis"的字样。

这位从打扮来看一点不像王后的王后，很好地反映了从 18 世纪开始的世俗化进程。克雷斯皮的艺术用埃齐奥·莱蒙蒂的话说，体现了"17 世纪日常社会生活中的文学史观点"。

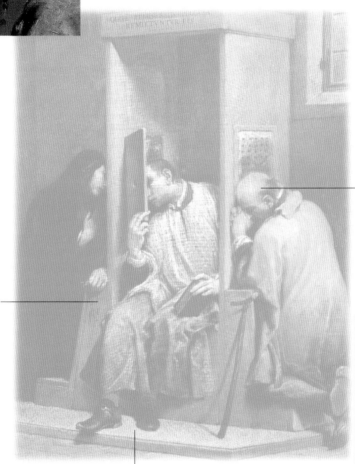

在让这幅作品充满魅力的强烈的现实主义中，有一位被隆基称为"恪守教条的老头"，他正非常专注地祷告着，他的脸压在手上，鼻子压得都变了形。

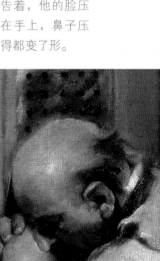

克雷斯皮的诗学被称作"日常诗歌"，特别是这双又大又笨重的牛皮鞋完全体现了画家在家庭和手工方面的敏感性，并体现了实验者不安的心情。

贝尔纳多·贝洛托

《从皇家花园看都灵》1745

布上油画
129×175 cm
1745年收入

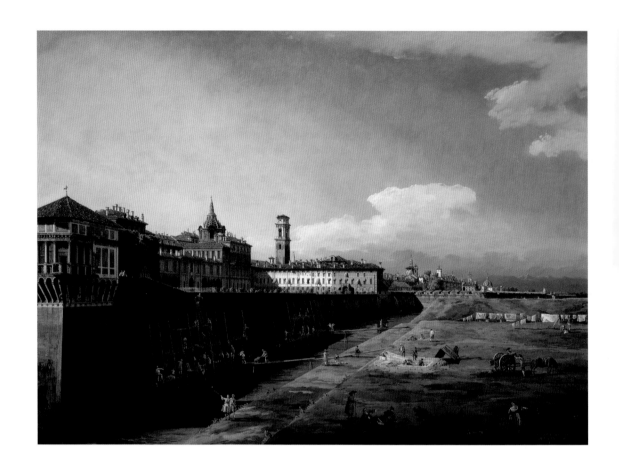

撒丁岛的国王卡尔洛·埃马努埃莱三世在1745年为"皇家公寓现代化"而委托绘制的两幅都灵绘画作品，打开了贝洛托完全成熟阶段的大门。在这一时期，贝洛托稳固了自己的个人风格，从叔叔安东尼奥·卡纳尔的风格中脱离了出来。从萨沃伊人支付的975里拉可以看出其对画家的重视。受委托作品的尺寸也体现了画家的荣幸，这幅画比之前的作品都大得多。在都灵风景画中，贝洛托的特点是非常显著的：能突出最细微细节的清冷的光线；地平线风景的宽阔性以及与卡纳莱托相比更稠密的混合色彩，这让他成为中欧首都最著名的画家。《从皇家花园看都灵》中描绘了绿堡垒（现已不存在）、王宫的背面、裹尸布礼拜堂的圆顶、都灵大教堂和圣马乌利奇奥和拉扎罗教堂的钟楼，以及远处的安慰堂的圆顶。

由瓜里尼设计的裹尸布礼拜堂的圆顶是皮埃蒙特巴洛克艺术中最伟大的杰作，它位于景观的中部，但看起来却非常精确，足以体现画家的绘画水平。它是线性透视图的构成之一，沿着线性视图可以一直看到阿尔卑斯山，但这些建筑，包括那些最远处的，都非常清晰，让人想起现代的照片缩放技术。

两个穿着优雅的绅士正观察着绿堡垒的修缮工作，工地的脚手架上一群工人正在工作。让人想起那些年卡尔洛·埃马努埃莱三世发起的对王宫进行修缮和装饰的宏伟计划，那位天蓝色的侧影很可能就是国王本人。

在按照精确地形所呈现的宏大的风景画中，贝洛托加入了一些日常生活的场景：晒衣服的女人、马车、放在河对岸草坪上的石灰和砖头堆以及几个看着其他人劳动的好奇者，让整幅画显得生动起来。

卡尔·安德烈·旺洛

《克里斯蒂娜·索米斯的肖像》约1745—1750

板上贴纸粉彩画
48×38 cm
1890年收入

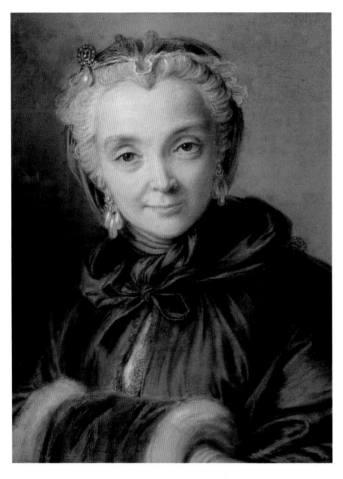

年间受卡尔洛·埃马努埃莱三世召回绘制王宫（11幅塔索主题的绘画）和斯都比尼基宫（天花板壁画《戴安娜的休息》）的许多重要作品。第

和谐的灰色基调和人物脸部的红粉色的搭配，非常适合描绘一位充满魅力却不再年轻的女士。由三个椭圆形珍珠构成的耳环似乎并非是随便选择的一种有装饰作用的饰品，但透出的是柔和的光亮，毫不刺眼。

卡尔·旺洛是当时受到同时代人尊重的最著名的画家之一，他与都灵有着特殊的关系。卡尔被当作是唯一可与"第一画家"鲍彻匹敌的对手，他是路易十五的宫廷画师，但也拥有许多私人客户，其中包括庞巴杜夫人和马里尼侯爵。1719年左右，卡尔和哥哥让·巴蒂斯特（当时负责里沃利城堡的装饰）一起来到萨沃伊宫廷，并在1732年和1734

二次抵达都灵后，画家认识了著名的小提琴家弗朗西斯科·洛伦佐·索弥斯的女儿、歌手克里斯蒂娜·索弥斯，并与她结了婚，这幅画画的是她四十岁左右的模样。他们夫妻的画像长期以来一直认为是查尔斯-安托万·夸佩尔的作品，直到最近才回归到旺洛的名下。这两幅画都捐赠给了都灵科学院，后于1890年进入萨包达美术馆。

布上油画
76×96 cm
1773年收入

彭佩奥·吉罗拉摩·巴托尼
《善恶之间的埃克勒》约1750

关于埃克勒在善恶之间选择的寓言故事可以追溯到诡辩家普罗迪克斯，塞诺丰特在《苏格拉底的箴言》中有所描述。象征着虚假和欺骗的面具，是"恶"典型的肖像符号。这个几乎在古典艺术中出现过的主题在文艺复兴和巴洛克绘画上相当流行。

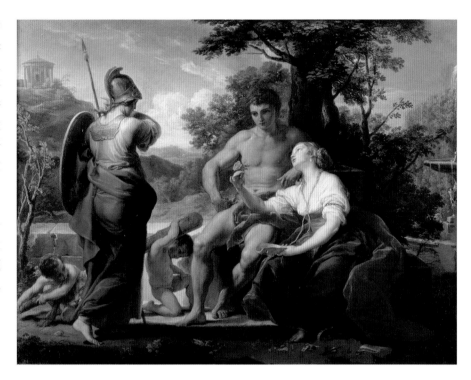

在 1773 年 3 月 18 日卡纳莱的公爵路易·马拉柏拉寄给卡尔洛·埃马努埃莱三世的一封信中提到了这幅作品。公爵想把这幅作品赠送给国王，而就在这幅画从维也纳出发到都灵时，国王在斯都比尼基宫去世了。信件显示这幅作品（和《埃涅阿斯从特洛伊的逃亡》一起）是二十多年前由巴托尼绘制的。这幅画是画家神话作品的代表，他的神话作品和肖像画一起决定了他广泛的国际化客户群。从这幅画中，我们可以看出画家高超的绘画水平，他被当作是同时代人中罗马画派无可非议的佼佼者，无论是名声还是赞誉，只有门斯可以"威胁"到他。巴托尼的风格特点非常显著，在晚期巴洛克洛可可和新古典主义的界限之间。值得注意的是这幅画中的埃克勒与画家汉尼拔·卡拉奇为爱德华·法尔内塞红衣主教绘制的埃克勒之间的相似性。巴托尼对于这一主题的阐释，与 17 世纪埃克勒"现代英雄"形象特点相一致，偏重于强调主人公的内心满腹疑虑、无从选择的写照。巴托尼绘画中的关键要素——轮廓的准确性和色彩的亮度，也在这幅作品中得到了充分的体现。这幅作品还有其他不同的版本。

安东·拉斐尔·门斯

《坐着的圣彼得》

布上油画
148×102 cm
1864年收入

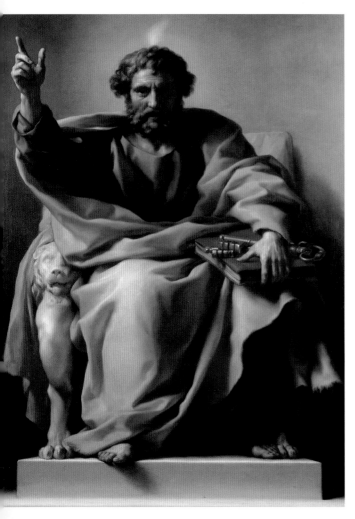

这幅作品是门斯成熟古典主义作品的代表，其中预示了向一种宏大可塑性的发展趋势。这幅画是在马德里完成的，画家把它赠给了教廷大使伊波利托文森蒂，后者又把画交给了比约五世教皇。这个主题显然非常适合教皇，然而令人好奇的是，根据《佛罗伦萨报》的报道，门斯在写给哥哥的一封信中表达了他对于将画转交于教皇的"懊恼"。坐在宝座上的是"使徒王子"彼得，他身穿传统的金色斗篷，里面是蓝色长袍（圣人的肖像画中有时也穿绿色长袍），手上拿着他最经典的配饰：钥匙和红皮

书。圣人前额神圣的闪光让人想起五旬节的奇迹，即圣灵降临和授命使徒"走向世界传布上帝的言语"。圣人正面的形象和强壮的体型突出了彼得画面构建的特点，而人物象征的专注则是门斯"教义"风格的典型例子。鲜艳的色彩和强烈的明暗对比在当时人中引起了争议，但这并未阻止这幅作品成为新古典主义绘画的基石。

彼得的金钥匙和银钥匙（或铁钥匙）喻指他有进入天堂和地狱的权力，或者是履行或禁止的特权，如《圣经》上所说的，即"解除或结合"的特权。这本传统上为红色的书自然是福音书。

布上油画
81×65 cm
1833年收入

安杰丽卡·康福曼
《读书的锡比拉》1780—1785

安杰丽卡·康福曼出生于瑞士，是17世纪最后几十年在罗马定居的众多外国艺术家中的一员，在那里她成为一位成功的画家，并且在当时的社会小有名气。她在西斯蒂娜路上的沙龙是文化精英们汇聚的活跃场所，而安杰丽卡在这些圈里的人气也让她拥有了非常广泛的贵族客户群。她的风格以她在伦巴第习得的晕涂法和赋予人物的几乎是浪漫印象的感伤和忧郁

为特点。锡比拉的主题在17世纪的绘画中非常流行，人物模型参考的是圭尔奇诺、多梅尼基诺和雷尼在博洛尼亚的作品（安杰丽卡在她的学习册中临摹过）。《读书的锡比拉》（《显现的锡比拉》的挂画）手里拿着一本摊开的书，也许可以认出是厄立特里亚的诗，根据传说，她从出生起就会用诗句预言了。这是一幅本质上以装饰性为目的的作品，只是优雅地把新古典主义的审美理念结合了起来，其中冲突和不和谐也以努力追求优雅的名义被弱化。

这幅作品很可能与"锡比拉的作品"有关，锡比拉·厄立特里亚——后确认是库玛人，曾试图卖给罗马国王塔尔奎尼奥九本神谕集，国王在拒绝她两次、六本书都遭到损坏后，购买了最后的三本，存放在朱庇特神庙中。

朱塞佩·彼得·马佐拉

《珀琉斯和忒提斯的婚礼》1788

板上油画
85.5 × 114.5 cm
1789年收入

马佐拉这幅为维多里奥·阿梅德奥三世绘制的作品非常成功，维多里奥在童年便赐封他为宫廷画师，让他为自己绘制官方肖像画，存放到都灵科学院。这幅画在 1788 年完成，并于 1789 年抵达都灵。这是一幅描绘奥斯塔公爵维多里奥·埃马努埃莱——公爵的二儿子和哈布斯堡王朝的玛利亚·特蕾萨的婚礼的"影射画"，他们于 1789 年 6 月 23 日在诺瓦拉成婚。主题选自卡图洛诗中的神话传说，其中讲述特萨里的国王珀琉斯与海中仙女忒提斯相恋并结婚，同时命运三女神寓言了非凡的阿喀琉斯的诞生。马佐拉描绘的正是幸福的占卜时刻，仙女飘在旁观者的上方，举着新婚夫妇的纹章牌。画家在罗马学艺时习得的新门斯风格，在这里找到了一种正式的平衡，这种平衡取决于优雅的构图与清晰的图案和晕染很少的全色之间的结合，与法国绘画中的某些考古新发现的结果相一致，代表艺术家有韦恩和拉格勒内。

艾莉莎贝斯·维杰·勒·布伦

《玛格丽塔·波波拉迪的肖像》1792

布上油画
48.9 × 35.3 cm
1888年收入

少年玛格丽塔的肖像画是画家于1792年在都灵停留时完成的，当时她是画中人的父亲卡尔洛·波波拉迪的客人。这幅画展现了画家突出的特质：快速而鲜明的笔法、细致的建模和颜色运用的技巧，从这些元素中可以看出鲁本斯艺术对她的重要影响。在写于1835年到1837年的《纪念品》一书中，维杰·勒·布伦回忆：为了感谢波波拉迪的盛情款待，她决定为他女儿画一张肖像画，并作为礼物送给他，波波拉迪非常喜欢。维杰·勒·布伦尤其以玛利亚·安东尼埃塔御用肖像师的身份而闻名：

她在法国宫廷和旧政权社会如鱼得水，无论是艺术家的天赋还是与生俱来的交际能力都受到了不小的赞誉。与君主制间的密切关系迫使画家不得不在革命时期迁移，在欧洲各地旅行：据记载除了1792年外，画家还在1789年到过都灵。这幅画是玛格丽塔·波波拉迪的后代在1888年交给王后的。画作左边中部签有"L.E. Vigée le Brun/a Turin/1792"的字样。

维杰·勒·布伦的名声大部分归功于她突显请她作画的女性天资的能力。在她的艺术中——玛格丽塔的眼睛就是个很好的例子，充满着浓郁的欢乐感，反映了及时行乐的思想，不久后，这就被革命事件推翻了。

布上油画
39×51 cm
1831年收入

贝尼涅·加涅雷奥克斯
《被爱战胜的力量》1793—1794

这幅画的主题是化身为驯服狮子的"力量"在小天使们代表的"爱"面前屈服的场景。野兽右边的爱神调皮地抱着它，亲热地抓着它浓密的鬃毛的样子以及强大的野兽舔舐前面小天使的脚丫的情景很好地体现了狮子的屈服。

法国人加涅雷奥克斯在罗马居住了很长时间，他在与新古典主义运动的主要参与者之间的接触中形成了自己的艺术风格。新古典主义的"罗马"倾向大大地影响了他身上的巴黎绘画特点，而他的风格也逐渐以细致的图案、对古老花瓶绘画的仿效和后期作品中矫揉造作的格调为特点（这幅作品中，拿着竖琴的小天使的形象已经很甜美了，画家还加了一条粉红的丝带）。这位擅长阿克那里翁风格的神话或寓言主题的画家，在这里重现了维吉尔《胜利的爱神》（《牧歌》）的主题，现保存在著名的比约克莱门蒂诺博物馆。画家应该特别钟爱这一主题，因为他一共绘制了5幅副本：萨包达美术馆的这幅来自卡里尼阿诺王子的收藏，1831年被证实在卡尔洛·阿尔贝托的手中。

萨包达美术馆

地址：意大利都灵市科学院路 6 号

邮编：10123

电话：+39 011 44 06 903

传真：+39 011 50 69 814

垂询方式

电话：+39 011 56 41 755 / 749

网址：www.artito.arti.beniculturali.it

开放时间

08：30–14：00 周二、周五、周六、周日

14：00–19：30 周三

10：00–19：30 周四

18 岁以下和 65 岁以上者免费。

闭馆日

周一

交通信息

公交：从火车站乘坐 4、11、15、63 路

从火车站步行至美术馆只需 10 分钟，美术馆位于交通管制区内，私家车不得驶入。

导览服务

如需导览服务请致电 +39 011 44 06 903 或写邮件到 museoegizio@museitorino.it

其他设施

书店

咖啡馆

储物柜

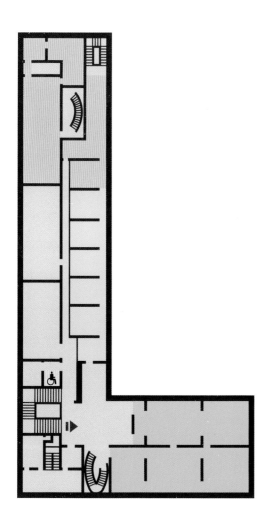

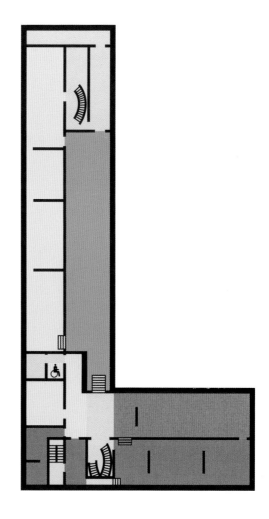

一层

二层

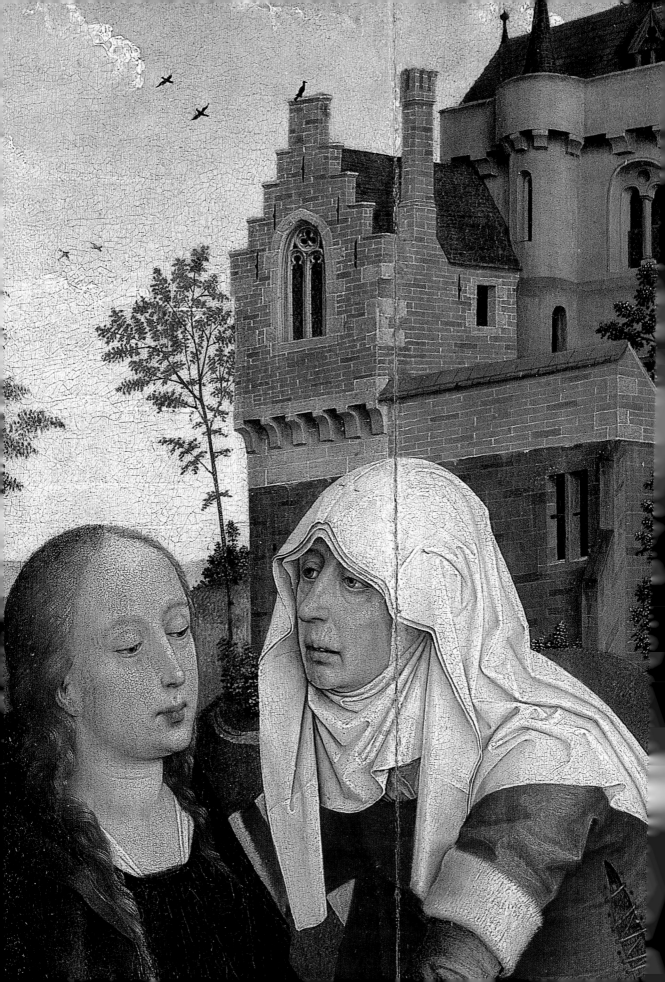

艺术家和艺术品索引

图书在版编目（CIP）数据

都灵萨包达美术馆 ／（意）萨尔瓦多里编著；崔月译. —南京：译林出版社，2014.5
（伟大的博物馆）
书名原文：Galleria Sabauda Torino
ISBN 978-7-5447-4728-8

Ⅰ.①都… Ⅱ.①萨… ②崔…Ⅲ.①美术馆－介绍－都灵
Ⅳ.①J154.6-28

中国版本图书馆CIP数据核字（2013）第304972号

著作权合同登记号 图字：10-2013-594号

书　　名　都灵萨包达美术馆
编　　著　〔意大利〕弗朗西斯卡·萨尔瓦多里
译　　者　崔月
责任编辑　王振华
特约编辑　李仁成
出版发行　凤凰出版传媒股份有限公司
　　　　　译林出版社
出版社地址　南京市湖南路1号A楼，邮编：210009
电子信箱　yilin@yilin.com
出版社网址　http://www.yilin.com
印　　刷　深圳市建融印刷包装有限公司
开　　本　787×1092毫米　1/16
印　　张　10.75
字　　数　140千字
版　　次　2014年5月第1版　2014年5月第1次印刷
书　　号　ISBN 978-7-5447-4728-8
定　　价　59.80元

译林版图书若有印装错误可向承印厂调换